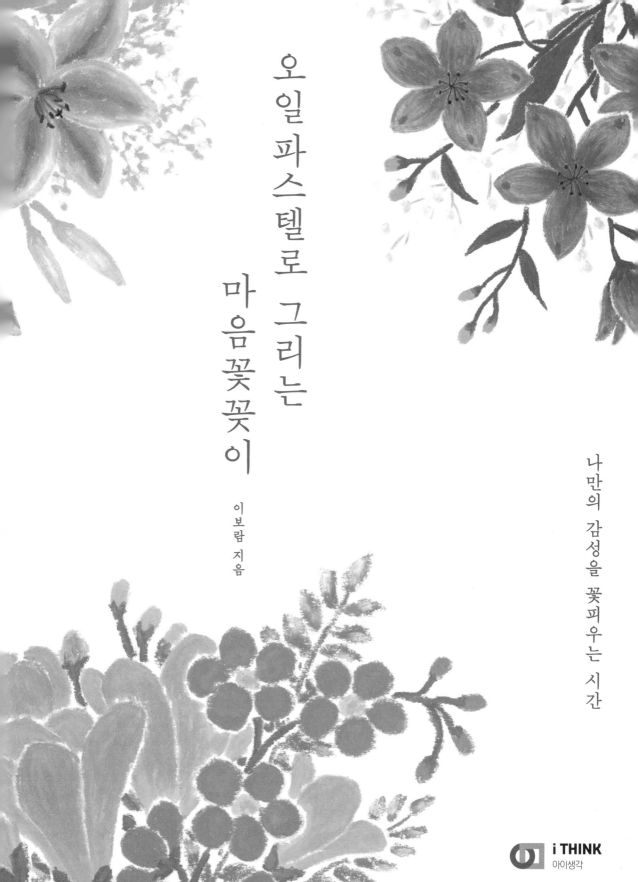

오일파스텔로 그리는 마음꽃 꽂이

이보람 지음

나만의 감성을 꽃피우는 시간

i THINK
아이생각

나만의 감성을 꽃피우는 시간

오일파스텔로 그리는 마음꽃꽂이

| 만든 사람들 |

기획 실용기획부 | **진행** 한윤지 | **집필** 이보람 | **편집 디자인** studio Y | **표지 디자인** D.J.I books design studio 류혜경

| 책 내용 문의 |

도서 내용에 대해 궁금한 사항이 있으시면
저자의 홈페이지나 J&jj 홈페이지의 게시판을 통해서 해결하실 수 있습니다.
제이앤제이제이 홈페이지 jnjj.co.kr
디지털북스 페이스북 facebook.com/ithinkbook
디지털북스 인스타그램 instagram.com/digitalbooks1999
디지털북스 유튜브 유튜브에서 [디지털북스] 검색
디지털북스 이메일 djibooks@naver.com
저자 이메일 eccolebr@naver.com

| 각종 문의 |

영업관련 dji_digitalbooks@naver.com
기획관련 djibooks@naver.com
전화번호 (02) 447-3157~8

오일 파스텔로 그리는

마음꽃 꽂이

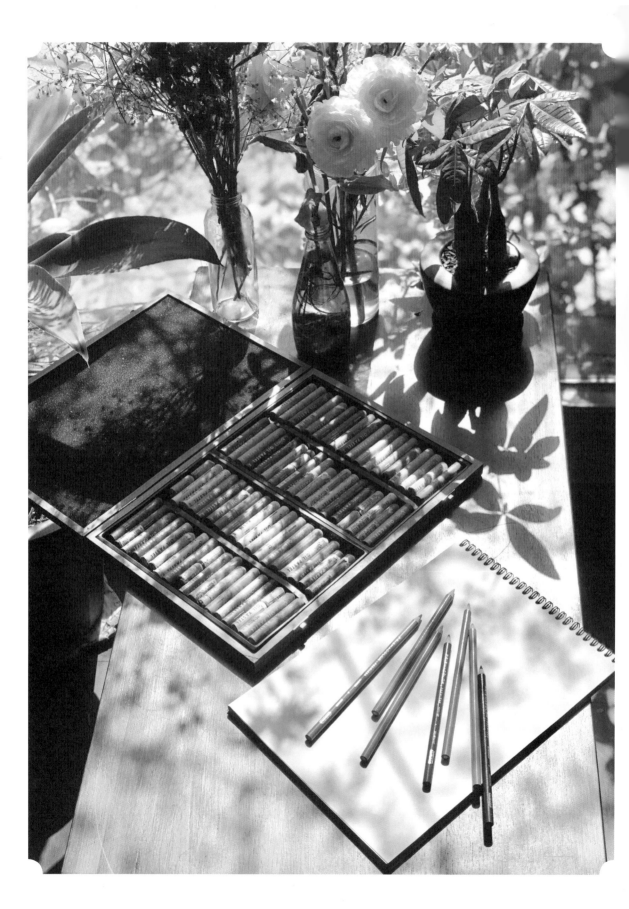

프롤로그

처음 오일파스텔로 그림을 그렸을 때의 느낌이 여전히 선명해요. 조금은 투박한 생김새이지만 손끝에 전달되는 부드러운 그 느낌. 무언가에 구속받지 않고 자유롭게 그림 그리던 어린 시절이 떠오르며 마음이 차분해지더라고요. 어렸을 때는 마음 가는대로, 손 가는대로 그렸던 거 같은데 언젠가부터 이건 이 색으로 그려야지, 저런 형태로 그려야지 같은 눈에 보이지 않는 틀에 갇혀 그림을 그리던 게 아닌가 싶은 생각이 들었습니다. 이렇게 저에게 다시 그리는 즐거움을 전해준 오일파스텔로 저는 꽃그림을 그렸어요. 특별할 거 없는 평범한 일상 속에서 문득 감성이 피어나는 순간이 언제일까라는 물음에 '꽃을 바라볼 때'라는 답을 떠올렸는데요. 가만히 생각해보면 우리는 활짝 핀 꽃 한 송이에 미소 짓기도 하고, 누군가를 떠올리기도 하고, 계절의 오고 감을 느끼기도 하며 소소한 감성의 순간을 맞이하니까요. 오일파스텔은 따뜻함이 깃든 재료예요. 색감과 질감, 완성된 그림에서 전해지는 그 느낌을 많은 분들과 나누고 싶어요. 책 안에서는 꽃을 표현하는 방법을 알려드리기 위해 정해진 색과 형태로 그렸지만 크게 구애받지 말고 내가 좋아하는 색을 골라 형태가 조금 달라도 괜찮으니, 그리는 순간을 즐기며 그려보세요. 잘 그리려 하기보다는 마음 가는대로 자유롭게 오래 보아도 예쁜 나만의 마음꽃 피우는 시간이 되길 바랍니다.

2019년의 봄을 맞이하며

이보람 드림

CONTENTS

lesson 3

감성을 담은 꽃 그리기

중심이 되는 꽃

오일파스텔 그림을
그리기 전에

오일파스텔이란 재료에 대해 이해하고 기본 사용법을 익혀봅니다.

본격적으로 오일파스텔 그림을 그리기 전에 알아두어야 할 점과 준비물도 꼼꼼하게 확인해주세요.

오일파스텔이란?

오일파스텔은 흔히 '크레파스'로 알려져 있는 재료인데요. 크레파스는 크레용과 파스텔의 합성어로 일본의 문구기업에서 만든 브랜드 명칭이에요. 우리가 대부분 스테이플러를 호치키스로 알고 있는 것처럼요. 정식 명칭은 '오일파스텔'이랍니다.

오일파스텔
크레용에 비해 무르기 때문에 손에 잘 묻어나지만 부드럽게 칠해지며, 발색이 진하고 혼색과 덧칠이 쉬운 편입니다.

크레용
단단하여 잘 부러지지 않고 손에 잘 묻지 않지만 오일파스텔에 비해 발색이 연하며 혼색과 덧칠이 어려운 편입니다.

특징
오일파스텔은 립스틱처럼 부드러운 질감을 가지고 있어 손끝에 느껴지는 느낌이 좋아요. 특히 문교 소프트 오일파스텔처럼 오일 함유량이 높아 제형이 무른 제품의 경우 체온에 살짝 녹기 때문에 손을 이용한 문지르기 기법이 가능해요. 이런 성질을 이용해 손쉽게 블렌딩, 그러데이션을 할 수 있답니다. 붓이나 색연필에 비해 세밀한 표현은 어렵지만 뭉뚝한 단면을 이용해 종이의 질감을 살리기 좋은 재료예요.

오일파스텔

펜텔 일반용(상) 문교 일반용(하) 문교 전문가용 소프트 오일파스텔 72색

제가 주로 사용하는 브랜드는 문교와 펜텔이에요. 문교는 국내 기업의 제품으로 가성비가 좋아서 해외 작가들에게도 인기가 좋은 제품입니다. 문교 제품은 일반용과 전문가용 2가지로 나눠져 있는데요, 한 기업의 제품이지만 사용감은 확연히 다르답니다. 일반용은 발색이 조금 연하고 가루가 많이 나오는 편이지만 오일파스텔 특유의 꾸덕꾸덕한 질감이 잘 표현돼요. 전문가용은 발림성이 부드럽고 발색이 뛰어난 편이고요. '소프트'라는 제품명처럼 부드러운 느낌의 파스텔톤 색상들이 많아요. 펜텔은 일본 제품으로 문교와 마찬가지로 일반용과 전문가용 2가지가 있는데요, 저는 일반용을 사용하고 있어요. 발색이 좋고 색감이 굉장히 쨍한 편이에요. 빨주노초파남보 같은 원색의 색감이 가장 잘 표현되는 제품입니다.

제품별 질감 비교

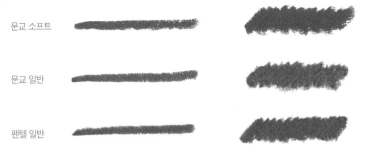

문교 소프트

문교 일반

펜텔 일반

단단한 정도는 제품마다 조금씩 다른데요, 문교, 펜텔 모두 일반용이 전문가용에 비해 단단해요. 전문가용이 부드럽고 발림성이 좋긴 하지만 그만큼 무르기 때문에 힘을 강하게 주면 잘 부러지는 편입니다.

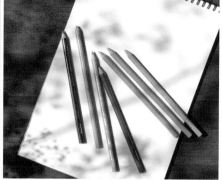

종이　　　　　　　　　　　　　　　　　　　　　　　　　　　　　프리즈마 유성색연필

종이

200g 이상의 도톰한 종이를 사용합니다. 일반 스케치북으로 생각하시면 되고요. 오일파스텔은 작은 그림을 그리기에 어려움이 있기 때문에 A4 사이즈 이상의 스케치북을 추천드려요.
주로 흰 종이에 그리지만 검은색 종이, 크라프트지 등 색지도 사용하는데요, 검은색 종이의 경우 흰 종이에 비해 한 톤 정도 더 진하게 발색되는 점을 참고해주세요.

유성색연필

오일파스텔은 끝이 뭉뚝한 재료이다 보니 섬세한 표현을 하기 어려운 점이 있어요. 섬세한 표현이 필요할 때는 칼로 오일파스텔의 단면을 잘라 사용하기도 하지만 주로 유성색연필을 사용합니다. 오일파스텔의 오일 성분으로 인해 일반 색연필은 발색이 잘 되지 않기 때문에 유성색연필을 사용하는 게 좋아요. 저는 '프리즈마'의 유성색연필을 사용하는데 150색까지 색상이 굉장히 다양한 편이지만 효율적인 측면에서 흰색, 검은색, 녹색 계열 등 주로 사용하는 색상만 낱개로 구비해서 사용하는 걸 추천드려요.

연필깎이

유성색연필을 사용할 때에는 끝을 뾰족하게 깎아서 사용해주세요. 간혹 표현법에 따라 뭉뚝한 상태에서 사용하기도 하지만 주로 끝이 뾰족한 상태에서 섬세한 표현을 하는 경우가 많습니다.

칼

꽃의 줄기나 가지 등 얇고 가는 선을 그릴 때는 칼로 오일파스텔의 단면을 잘라 사용하기도 해요. 칼로 오일파스텔을 자를 때는 비스듬히 자르는 것보다는 수직으로 잘라 사용하는 게 좋아요. 그래야 가는 선을 표현할 수 있는 면적이 넓어지기 때문이에요.

휴지, 물티슈

오일파스텔은 크레용에 비해 손에 잘 묻어나는 재료입니다. 손으로 문지르는 기법을 사용하거나 서로 다른 색을 블렌딩할 때는 손과 오일파스텔에 가루가 묻기 때문에 틈틈이 휴지나 물티슈로 닦고, 다음 단계의 그림을 그리는 게 좋아요.

유의할 점

① 가루 제거하기

오일파스텔로 그림을 그리다 보면 가루가 많이 나오는데요. 제품마다 조금씩 다르긴 하지만 문질문질할 때마다 가루가 생기게 돼요. 그럴 때는 손으로 털어내지 말고, 색연필을 이용해 가루만 찍어내듯이 제거해주세요. 저는 주로 하얀색 색연필을 사용해요. 손으로 털다가 자칫 그림이 번질 수도 있기 때문에 색연필을 사용하거나 종이를 들어 톡톡 쳐서 가루를 떨어트리는 게 가장 안전한 방법이랍니다.

② 사용 전에 단면 확인하기

오일파스텔은 그 자체가 붓과 같아요. 우리가 수채화를 그릴 때 색을 바꿀 때마다 붓에 묻은 물감을 물에 씻어내듯이 오일파스텔을 사용하기 전에도 꼭 오일파스텔의 단면을 확인하고 휴지로 깨끗이 닦아주세요. 그전에 블렌딩하느라 묻어 있던 다른 색이 그림을 망칠 수도 있으니 항상 확인하는 습관을 들여 두면 좋아요.

③ 스케치가 필요할 때는 색연필로

저는 오일파스텔 그림을 그릴 때 연필을 거의 사용하지 않아요. 왜냐하면 연필의 흑연 성분이 오일파스텔의 오일 성분에 녹아서 번지기 때문인데요. 번지면서 실제 색상보다 진해지기 때문에 연한 색의 오일파스텔을 사용할 때는 사용하지 않는 편입니다. 스케치가 필요할 때는 주로 색연필을 사용하는데요. 색연필은 스케치 선이 도드라지지 않도록 최대한 오일파스텔 색상과 비슷하거나 연한 색상을 사용하는 게 좋아요.

*

책 안의 그림들은 **'문교 전문가용 소프트 오일파스텔 72색'**을 사용했습니다. 평소에는 여러 제품을 다양하게 사용하는 편이지만 오일파스텔을 처음 접하는 분들의 편의를 위해 한 가지 제품으로 통일했어요. 혹시 이미 다른 오일파스텔을 가지고 계시다면 책에 기재된 색상과 비슷한 색상을 골라 사용하시면 되어요. 유성 색연필도 마찬가지로 기재된 색상과 비슷한 색상을 골라 사용하시거나 흰색, 검은색, 연두색 계열의 색연필을 낱개로 구입해 사용하시길 권해드려요.

기본 사용법

선 그리기 | 힘의 강약에 따른 차이

 힘을 세게 쥐고 그은 선

힘을 약하게 쥐고 그은 선

오일파스텔로 그은 선은 섬세하거나 일정한 두께로 긋기는 어렵지만
힘의 강약에 따라 다른 느낌을 표현할 수 있어요.

면 채우기 | 힘의 강약에 따른 차이

힘을 약하게 쥐고 면을 채우면 종이의 질감이 드러나게 표현할 수 있어요.
힘을 약하게 하다가 점점 세게 하면 그러데이션 효과를 줄 수 있어요.

그러데이션 | 기본적으로 2가지 색의 오일파스텔로 그러데이션을 연습해보세요.

첫 번째 색으로 면을 채우듯이 칠해주세요.
두 번째 색도 면을 채우듯이 칠하면서 첫 번째 색을 덮는다는 느낌으로 칠해주세요.
이때, 힘 조절을 해가며 빈틈을 메꿔주면 자연스러운 그러데이션을 할 수 있어요.
두 가지 색의 경계가 자연스러워지도록 앞의 과정을 반복해줍니다.

블렌딩 ㅣ 서로 다른 색을 자연스럽게 섞는 것을 블렌딩이라고 해요.

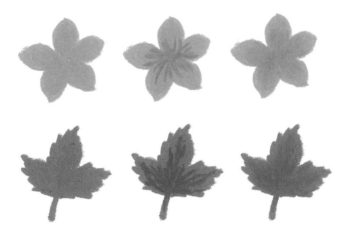

자연스럽게 색을 섞기 위해서는 첫 번째 색을 칠하고 두 번째 색을 원하는 부분에 칠해준 다음,
다시 한 번 첫 번째 색으로 어색해 보이는 부분을 살살 칠해주세요.

 손을 이용해 문지르는 기법을 사용해보세요. 이때 주의할 것은 밑색이 충분히 칠해져 있어야 색이
자연스럽게 섞인다는 점입니다. 너무 얇게 칠해져있으면 색이 잘 섞이지 않으니 유의해주세요.

스크래치 ㅣ 어릴 적에 알록달록 여러 가지 색 크레파스로 그림을 그리고 그 위를 검은색 크레파스로 전체적으로 덮은 후
뾰족한 것으로 긁어내듯이 그림 그렸던 기억 많이들 갖고 계시죠? 바로 그 기법을 '스크래치'라고 부른답니다. 오일파스텔
그림에서는 주로 유성색연필로 스크래치 기법을 사용해요.

오일파스텔로 밑 색을 칠하고, 그 위에 하얀색 색연필로 선을 그어 표현합니다.

오일파스텔과
친해지기

조금은 가볍고 단순하게 꽃과 잎을 그려보며 오일파스텔과 친해지는 시간을 가져보세요.

익숙한 수채화, 색연필과는 다른 오일파스텔만의 매력을 느끼실 수 있을 거예요.

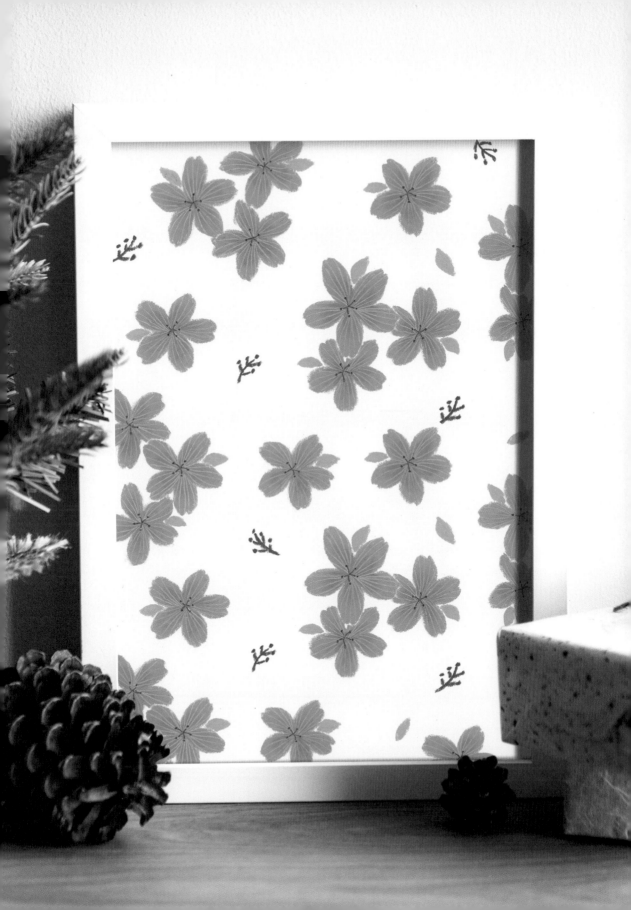

다양한 잎 그리기

꽃의 형태가 다양하듯이 잎 역시 다양한 형태를 지니고 있답니다.
실제로 꽃꽂이를 할 때에도 꽃과 어울리는 잎을 골라 함께 꽃꽂이하는 것처럼
책 뒤쪽에서 꽃꽂이 그림을 그려보기에 앞서 여러 가지 형태의 잎을 그려볼 거예요.
점 찍는 느낌으로 그리기도 하고, 선을 반복하여 그리기도 하고
면으로 채워보기도 하며 다양하게 잎을 표현해보아요.
오묘하게 다른 색의 잎들이 많듯이 색감도 자유롭게 사용해서 그려보세요.

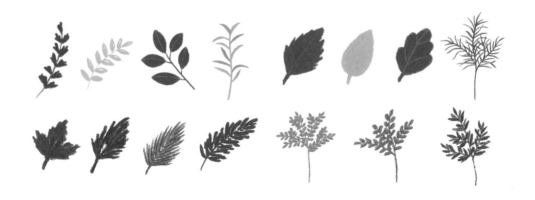

leaves
다양한 잎

① ●236으로 줄기를 그리고 ●232로 간격을 두며 잎을 그려줍니다.

② 빈 공간에 ●234로 잎을 그려주세요. 비어 보이는 부분이 있다면 ●236으로 조금 더 그려 넣어 완성합니다.

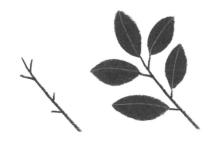

① ●236으로 가지를 그려주세요.

② ●230으로 잎을 그리고 하얀색 색연필로 잎맥을 그려 넣어 완성합니다.

① 손에 힘을 뺀 상태에서 ●232로 잎을 그려주세요. 잎의 중심에서 바깥 방향으로 선을 긋는 느낌으로 그려줍니다. 종이의 결이 드러나는 게 포인트예요.

② 그 위에 ●242로 동일한 방법으로 잎을 그려주어 완성합니다.

＊ 잎을 그릴 때 덧칠을 하거나 여러 색을 블렌딩하면 좀 더 풍부한 색감과 입체감을 표현할 수 있어요.

❶ ●233으로 줄기와 띄엄띄엄 떨어진 잎을 그려주세요.

❷ 비어있는 공간에 ●253으로 잎을 그려 넣어 완성합니다.

❶ ●241로 줄기를 먼저 그려주세요.

❷ 잎을 그릴 때는 오일파스텔의 두께감을 이용하여 희끗희끗한 공간을 남겨두고 그려주세요. 이렇게 그리면 잎을 여러 개 그렸을 때 꽉 채워 그리는 것에 비해 답답하지 않은 느낌을 줄 수 있어요.

❶ ●271로 줄기를 먼저 그려주세요.

❷ 잎의 형태를 만들어 그리기보다는 오일파스텔로 가볍게 터치하듯이 형태를 만들어가요. 그 위에 ●246을 겹치듯이 덧칠하여 완성합니다.

❶ ●269로 줄기를 먼저 그려주세요.

❷ ●269로 잎을 그리고 ●242를 겹치듯이 덧칠하여 완성합니다.

＊ 덧칠을 할 경우에는 비슷한 톤의 색으로 해주는 게 자연스럽게 색감이 풍부해져요.

❶ ●232로 줄기를 먼저 그려주세요.

❷ 잎을 그릴 때는 지그재그 뭉개는 느낌으로 외곽선
이 또렷하지 않게 표현해줍니다.

❶ ●234로 세 개로 나뉜 잎의 형태를 그려주세요.

❷ 그 위에 ●236을 부분적으로 덧칠하여 완성합니다.

❶ 선을 긋는 느낌으로 ●236으로 잎의 형태를 만들어
주세요. 중심에서 바깥으로 갈수록 힘을 빼고 그리
면 자연스러운 잎의 느낌을 표현할 수 있어요.

❷ 그 위에 ●237, ●238을 순서대로 덧칠하여 완성
합니다.

❶ 각각 ●242, ●267, ●229로 잎을 그려주세요.

❷ 연두색 계열 색연필로 잎맥을 그려 넣어 완성합니다. [사용한 색상: ●1097, ●1005, ●1005]

＊ 단색으로 잎을 그리는 경우, 경우에 따라 밋밋해 보이는 느낌이 들면 색연필로 잎맥을 그려 선명함을 살려주세요.

❶ ●242로 줄기와 잎을 그려주세요.

❷ 부분적으로 ●269, ●267을 블렌딩하여 완성합니다.

❶ ●233으로 줄기를 먼저 그려주세요.

❷ 바깥 방향으로 자유롭게 뻗어나가는 느낌으로 잎을 그려주세요. 바깥 방향으로 갈수록 손에 힘을 빼고 그리면 좀 더 자연스러운 잎 표현이 가능해요. 그 위에 234를 덧칠하여 완성합니다.

손그림으로 그리는 플라워 패턴

간단하게 잎을 그려봤다면 이번에는 꽃을 간단하게 그려보려 해요.
그 꽃이 가진 특징 한두 가지만 살려서 단순화시킨 형태와
오일파스텔 특유의 느낌을 담아 그리는 게 포인트랍니다.
따라 그리다 보면 오일파스텔의 기본 사용법을 익힐 수 있을 거예요.
디지털 그림과는 다른 손그림만의 포근한 매력이 담긴 플라워 패턴을 함께 그려보아요.

간단하게 패턴 만들기

규칙적으로 배열 　　　　　불규칙적 배열 　　　　　크기/방향 변화

꽃의 형태 단순화하기

패턴은 패턴을 구성하는 요소들을 반복적으로 그려야하기 때문에 복잡하고 세밀하게 그리는 것보다는 형태를 단순화하여
그리는 것이 그리기도 쉽고, 포인트가 살아있는 매력적인 패턴이 되어요. 6가지 패턴을 함께 따라 그리며 연습해보고 좋아
하는 꽃을 단순화시켜서도 그려보세요. 귀엽고 사랑스런 나만의 플라워 패턴이 완성될 거예요.

pattern

벚꽃 패턴

봄꽃의 대명사, 벚꽃을 귀여운 느낌으로 단순화시켜 보아요.
봄바람에 흩날리는 느낌으로 벚꽃을 배열하고
연둣빛 잎과 나뭇가지가 연상되는 꾸밈 요소를 넣어 하나의 패턴을 완성해보세요.

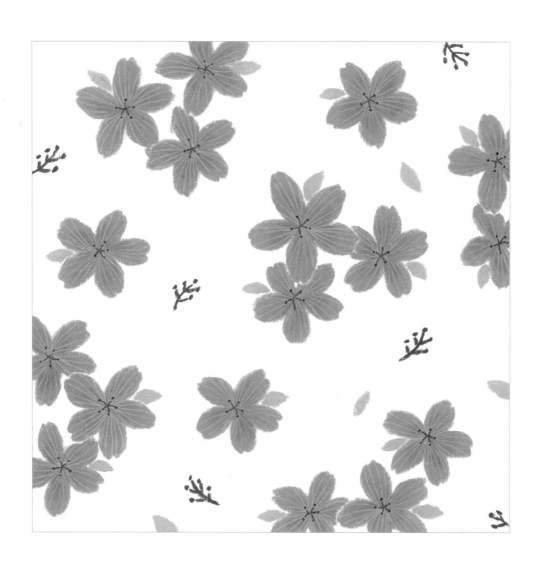

❶ ●239로 벚꽃의 형태를 그리고 칠해주세요.

❷ 꽃의 중심 부분에 ●260을 덧칠해주세요.

❸ 다시 ●239로 두 가지 색이 잘 섞이도록 블렌딩해주세요.

❹ 하얀색 색연필로 꽃잎에 무늬를 그려주세요.

❺ 검은색 색연필로 꽃술을 그려주세요.

❶ 벚꽃의 위치를 잡아가며 스케치합니다. 중심 부분부터 그려나가는 게 좋아요.

❷ 앞에서 그려본 방법대로 벚꽃을 여러 송이 그려주세요. 꽃끼리 겹치는 부분은 흰 틈을 조금 남도록 경계를 살려서 그려주세요.

❸ ●242로 잎을 그려줍니다. 잎맥을 그리고 싶다면 색연필을 사용해 그려주세요.

❹ 비어보이는 공간에 꾸밈 요소를 그려주어 완성합니다. 작은 크기로 들어가기 때문에 오일파스텔의 단면을 잘라 가는 선을 이용해 그리면 조금 더 쉽게 그릴 수 있어요.

pattern

소국 패턴

오일파스텔의 뭉뚝한 단면을 활용하여
소국 꽃잎의 뾰족한 가장자리 특징을 살리는 게 포인트예요.
불규칙한 느낌이 들도록 그려주고 잔디밭이 연상되는 꾸밈 요소를 넣어 패턴을 완성해보세요.

오일파스텔과 친해지기

① 붉은색 소국은 ●207로 지그재그 선을 그리는 듯한 느낌으로 꽃잎을 그려주세요. 노란색 수국은 ●202로 꽃잎을 그리고 ●204를 중심 부분에 덧칠해주세요.

② ●236과 ●248로 꽃술을 표현해주세요.

③ ●232로 줄기와 잎을 그려줍니다. 오일파스텔 특유의 질감이 살도록 슥슥 터치하는 느낌 으로 표현해주세요.

❶ 붉은 색 소국과 노란색 소국 꽃잎의 위치를 잡아 그려주세요.

❷ 줄기와 잎을 그려줍니다. 외곽 부분에 가려져서 보이지 않는 느낌의 줄기와 잎도 그려주세요.

❸ ●234로 꾸밈 요소를 그려주어 완성합니다. 꼭 똑같은 모양이 아니어도 괜찮아요. 똑같지 않은 형태들이 어우러져야 매력적인 손그림 패턴이 완성된답니다.

pattern
수선화 패턴

하얀 꽃잎의 수선화를 표현하기 위해 검은색 종이에 그렸어요.
검은색 종이는 흰 종이에 비해 오일파스텔의 발색이 선명해진답니다.
가볍게 선을 여러 번 그어 수선화의 잎을 표현하는 게 포인트예요. 마름모 형태로 배열하고,
그 사이 사이에 가볍게 터치하는 느낌으로 그린 작은 꽃을 넣어 패턴을 완성해보세요.

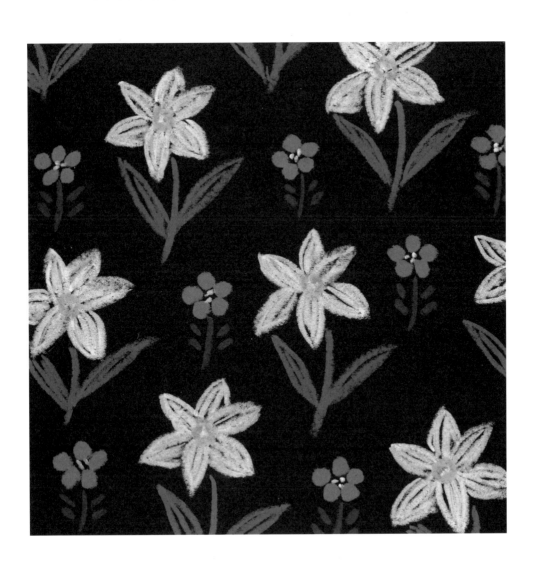

❶ ⚪244로 수선화의 형태를 그려주세요. 색을 칠하기보다는 선을 여러 번 그어 면을 채워준다는 느낌으로 그려줍니다.

❷ 그 위에　243을 동일한 방법으로 덧칠하듯이 그린 다음 ⚪202로 꽃의 중심 부분에 동그랗게 그려주세요.

❸ ●271로 줄기와 잎을 그려줍니다. 마찬가지로 선의 느낌을 살려 표현해주세요.

❹ ●263으로 꽃잎 5개를 그린 다음 ⚪244로 꽃술을 표현해주세요.

❺ ●232로 줄기와 잎을 그려줍니다. 잎의 형태를 또렷하게 살리기보다는 오일 파스텔의 질감을 살려 가볍게 터치하듯이 표현해주세요.

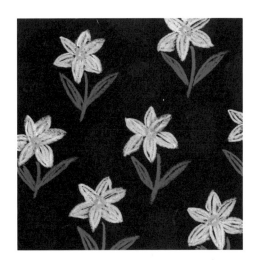

① 마름모 형태로 수선화를 배열하여 그려주세요. 정확히 마름모 형태가 되지 않아도 괜찮아요. 작은 꽃을 그릴 공간
만 유의해서 그려줍니다.

② 수선화 사이사이에 작은 꽃을 그려주세요.

③ 외곽 부분에 가려져서 보이지 않는 느낌의 수선화 잎을 그려주어 완성합니다.

pattern

아네모네 패턴

하얀색 오일파스텔과 손을 이용하여 꽃의 중심 부분을 자연스럽게 그러데이션 하는 게 포인트예요.
화려한 색감의 아네모네를 큼직하게 배열하고
잎과 꽃술이 연상되는 꾸밈 요소를 넣어 패턴을 완성해보세요.

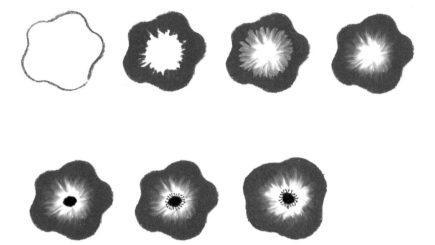

① ●*209* 로 아네모네의 형태를 그려주세요.

② 안쪽 방향으로 ●*209* 를 칠해줍니다. 흰 공간을 여유 있게 남겨두는 게 좋아요.

③ ●*209* 가 칠해진 부분과 약간 겹치도록 ○*244* 를 안쪽 방향으로 덧칠해주세요.

④ 손을 이용해 안쪽 방향으로 문지르며 블렌딩해주세요.

⑤ ●*248* 로 꽃술 중심 부분을 표현해주세요.

⑥ 검은색 색연필로 나머지 꽃술을 표현해주세요.

⑦ 동일한 방법으로 ●*261* 을 사용하여 보라색 아네모네도 그려보세요.

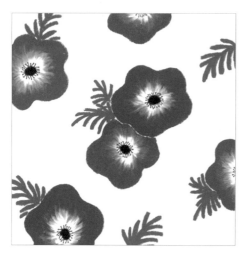

① ● *209,* ● *261,* ● *259*를 사용하여 아네모네를 배열하여 그려주세요.

② ● *233*으로 아네모네 잎을 그려주세요.

③ ● *248*로 꾸밈 요소를 빈 공간에 그려 넣어 완성합니다.

pattern

장미 패턴

오일파스텔의 스크래치 기법을 사용하여 장미를 단순화시켜 그려보세요.

단계별로 진한 색을 블렌딩하여 그러데이션 느낌이 나는 꽃잎 색을 만들어주는 게 포인트랍니다.

여러 송이가 모여 있도록 배열하고 잎과 꾸며주는 꽃을 넣어 패턴을 완성해보세요.

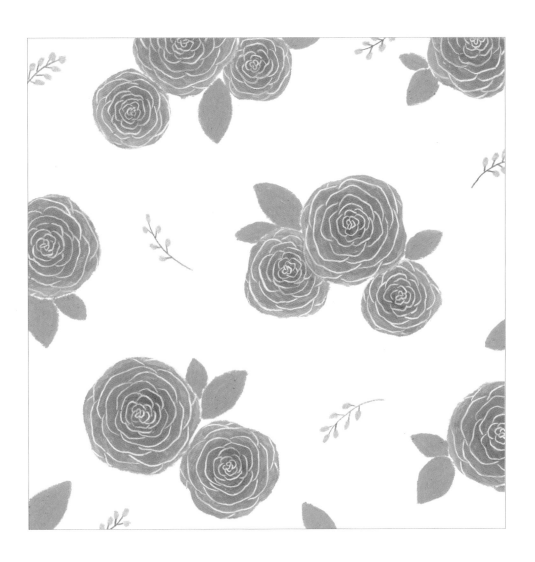

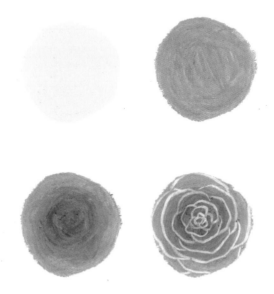

❶ 　243으로 전체적인 형태를 그리고 칠해주세요.

❷ 그 위에 전체적으로 ●239를 덧칠해줍니다.

❸ 그 다음 ●256, ●260을 순서대로 칠해주세요. 칠하는 면적은 안쪽
으로 점점 좁게 칠해주어 중심 부분이 가장 진하도록 그러데이션 느
낌을 살려주세요.

❹ 하얀색 색연필로 중심 부분부터 라인 드로잉하여 감싸져있는 장미
꽃잎을 표현해주세요.

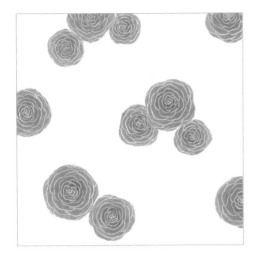

① 장미의 위치를 잡아 배열하여 그려주세요. 크기의 변화에 유의해서 그려줍니다.

② ● 242로 잎을 그려주세요.

③ ● 264와 연두색 색연필(● 1096)로 꾸며주는 꽃을 그려 넣어 완성합니다.

pattern

팬지 패턴

팬지의 노란색과 보라색의 쨍한 색감과 겹쳐져 있는 잎의 특징이 살도록 단순화시켜 그려보세요.
서로 조금씩 겹치도록 그린 팬지 3송이가 하나의 요소가 되도록 배열하고
빈 공간에 잎을 넣어 패턴을 완성해보세요.

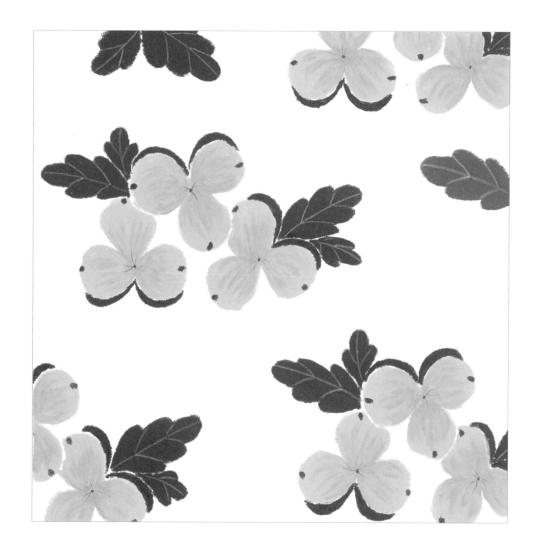

❶ ⚪ *202*로 팬지의 형태를 그리고 칠해주세요. 그 다음 ⚪ *204*를 중심 부분에 덧칠하고 다시 ⚪ *202*로 색이 잘 섞이도록 블렌딩해줍니다.

❷ ⚫ *261*로 뒤쪽의 잎과 무늬를 그려주세요. 보라색 색연필(⚫ *932*) 로 꽃술과 꽃주름을 표현해줍니다.

❸ ⚫ *230*으로 잎을 그리고 하얀색 색연필로 잎맥을 그려주세요.

❶ ◯ 202로 3개의 팬지가 겹쳐있는 형태를 그려주세요.

❷ 앞서 그려본 방법대로 팬지와 잎을 완성합니다.

❸ 이렇게 완성된 팬지를 하나의 요소로 생각하고 같은 형태로 위치를 배열하여 그려주세요. 그리다보면 형태가 조금 씩 달라질 수 있어요. 똑같이 그리지 않아도 괜찮으니 서로 떨어진 간격에 유의해서 그려줍니다.

❹ 외곽 부분에 가려진 느낌의 잎을 그려 넣어 완성합니다.

lesson 3

감성을
담은 꽃 그리기

마음꽃꽂이 그림을 그리기 전에 다양한 꽃을 그려보며 내가 좋아하는 꽃은 어떤 형태이고
어떤 색감을 지녔는지 알아보아요. 나만의 감성이 담긴 마음꽃을 피워보세요.

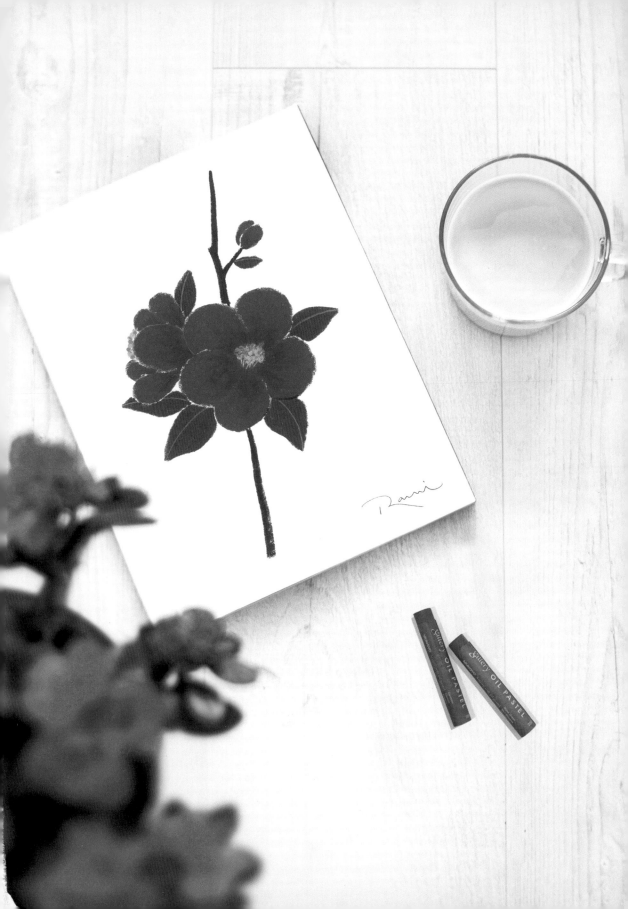

중심이 되는 꽃

실제로 꽃꽂이를 할 때에도 중심이 되는 꽃과 바탕이 되는 꽃으로 나뉘게 되어요.
주연과 조연처럼 서로의 역할은 나눠져 있지만 함께 어우러져 하나의 멋진 작품을 만들어 낸답니다.
이번 파트에서는 중심이 되는 꽃을 그려볼 거예요.
앞에서 그려본 패턴의 꽃그림보다는 섬세하게 그려볼 텐데요.
그렇지만 보태니컬 아트처럼 아주 세밀하게 그리기보다는
최소한의 단계로 그 꽃이 가진 느낌을 표현하는 데에 중점을 두었어요.

많은 분들이 좋아하시는 꽃들 중에 중심이 되는 꽃으로 어울릴만한 20가지의 꽃을 골라 봤는데요.
따라 그리는 동안 그 꽃을 떠올리고 계절감을 느끼며, 내가 좋아하는 꽃은 어떤 꽃인지 알아보아요.

flower ✳ 거베라

환하게 빛나는 꽃

유난히 선명한 색감을 지닌 거베라는 마치 환하게 웃고 있는 모습이 떠오르는 꽃이에요.

곧고 단단한 줄기는 자신감에 차 있는 모습 같기도 하고요.

한 송이만으로도 강한 존재감이 느껴지는 거베라는 겹꽃의 느낌을 잘 살려 그려주는 게 중요하답니다.

잎 사이사이에 흰 틈을 남겨주어 겹꽃의 공간감을 표현하고,

꽃술은 점 찍듯이 표현하여 입체감을 살려주는 게 포인트예요.

마지막으로 줄기를 도톰하게 그려 환하게 빛나는 꽃잎을 잘 뒷받침해주세요.

❶ *243*으로 전체적인 형태를 그려주세요. 동
그랗게 중심을 먼저 잡아주고 잎을 그리면 스
케치가 좀 더 수월해져요. 잎 사이사이의 간격
을 조금씩 남기고 그려줍니다.

❷ 잎의 가장자리에 ● *260* 을 칠해주세요.

❸ 앞 단계에서 ● *260* 이 칠해진 부분과 조금 겹
치도록 *243* 을 칠해주세요. 칠할 때는 바깥
쪽에서 안쪽 방향으로 색을 끌어오듯이 칠해
줍니다.

❹ 두 가지 색이 자연스럽게 섞이도록 손으로 문
질러 블렌딩해주세요. 이때도 역시 방향은 바
깥쪽에서 안쪽으로! 블렌딩 후에는 ● *260* 으
로 뒤쪽에도 잎을 그려줍니다.

❺ 앞 단계와 동일한 방법으로 뒤쪽 잎에도 *243*
을 블렌딩해주세요.

❻ 꽃의 중심 부분에 ● *256* 과 ● *235* 로 꽃술을
표현해주세요. 점을 찍는 듯한 느낌으로 ● *256*
을 먼저 찍고 그 위에 ● *235* 를 올려줍니다.

❼ ●232로 줄기를 그려주세요. 거베라는 줄기가 도톰한 꽃이니 굵기가 너무 얇아지지 않도록 유의하며 그려줍니다.

❽ 앞 단계와 동일하게 243과 ●260으로 옆에서 본 모습의 거베라 한 송이를 더 그려주세요.

❾ ●232로 꽃받침과 줄기를 그리고 그 위에 ●234로 블렌딩하여 완성합니다.

02

flower * 수선화

노란빛의 아름다움에 반하는 꽃

봄을 대표하는 또 다른 봄꽃, 수선화입니다. 수선화를 흔히 나르키소스라고도 부르는데요.
이 나르키소스는 그리스 신화에 나오는 나르시스라는 청년의 이름에서 유래했다고 해요.
나르시스는 연못 속에 비친 자기 얼굴의 아름다움에 반해 물속에 빠져 죽었는데
그곳에서 수선화가 피었다는 전설을 바탕으로 '자기애, 자존심, 신비'라는 꽃말을 지니게 되었답니다.
노란 꽃잎과 기다란 형태의 잎, 나팔 모양의 부화관 등의 특징을 잘 살려 그려보아요.

① ●202로 전체적인 형태를 그려주세요. 활짝 피어있는 모습과 그 오른편에 옆모습도 함께 그려주세요.

② ●202로 잎의 색을 칠해주세요. 잎 사이의 흰 틈을 남겨두고 칠해줍니다.

③ 뒤쪽 잎의 안쪽에 ●204를 칠해 깊이감을 표현해주세요. 옆모습의 잎 안쪽에도 ●204와 ●205를 칠해주세요.

④ 칠한 색들이 자연스럽게 섞이도록 ●202로 블렌딩해주세요.

⑤ 앞쪽의 잎 가운데 부분에 ●201을 블렌딩해 주세요.

⑥ ●206으로 나팔 모양의 부화관을 그려주세 요. 옆모습의 부화관을 그릴 때는 부화관 안쪽 에 ●202와 ●204를 섞어 칠해줍니다.

❼ 하얀색 색연필로 꽃술과 잎맥을 표현해주세요.

❽ ●*241*로 전체적인 줄기와 잎을 그려주세요.

❾ ●*269*로 줄기와 잎에 부분적으로 색을 올리고 손에 힘을 뺀 상태로 ●*241*을 부드럽게 블렌 딩해주세요

❿ 옆모습의 수선화 꽃받침 부분에 ●*252*를 칠해 주어 완성합니다.

flower * 동백

붉게 물든 로맨틱한 꽃

'그 누구보다도 당신을 사랑합니다'라는 로맨틱한 꽃말을 지닌 동백꽃은 겨울이 되면
가장 먼저 생각나는 꽃이에요. 제주 여행길에서 마주친 진한 빨간 잎 위로 하얀 눈이 내려있던 동백꽃은
제게 잊을 수 없는 추억의 꽃이기도 하답니다.
동백꽃을 그릴 때 포인트는 꽃술을 표현하기 위해 노란색을 밑색으로 칠하기, 꾹꾹 누르듯이 힘주어
입체감 살리기입니다. 이 점에 유의해서 붉은 색으로 곱게 물든 동백꽃을 함께 그려보아요.

❶ ●208로 활짝 피어있는 모습과 옆모습의 동백꽃의 형태를 그려주세요. 스케치를 할 때는 손에 힘을 빼고 살짝 그려주는 게 좋아요.

❷ 꽃의 중심 부분에 ●202를 칠해주세요. 이 부분은 꽃술을 표현하기 위한 단계로 미리 꽃술의 방향을 생각해서 칠해줍니다.

❸ 꽃의 깊이감을 표현하기 위해 잎의 안쪽 중심에서 바깥 방향으로 ●209를 약간만 칠해주세요.

❹ ●208로 전체적으로 색을 칠해주세요. 이때 꽃의 중심에서 바깥쪽 방향으로 칠해주면 앞 단계에서 칠한 ●209와 자연스럽게 색이 섞여 깊이감이 표현됩니다.

＊ 노랗게 칠한 중심 부분까지 덮어주듯이 칠하고, 꽃잎 사이사이에 흰 틈을 조금 남겨두고 칠해주세요.

⑤ 노란색 색연필로 꽃술의 줄기 부분을 그려주
세요. 색연필이 지나간 자리는 밑에 칠해진 노
란색이 드러나 꽃술의 가느다란 라인을 표현
해줍니다.

⑥ ⚪ 202와 ⚫ 204를 번갈아 사용하여 꽃술을
표현해주세요. 이때 오일파스텔을 힘 있게 쥐
고 꾹꾹 누르듯이 찍어주면 입체감 있는 꽃술
을 표현할 수 있어요.

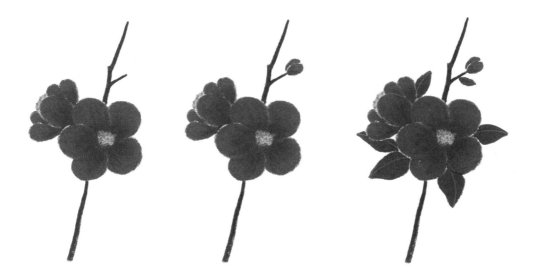

⑦ ⚫ 236과 ⚫ 235로 동백나무의 가지를 그려주세요.

⑧ 가지 상단에 ⚫ 208과 ⚫ 209를 섞어 꽃봉오리를 그려줍니다. 이때도 꽃잎 사이의 흰 틈을 남기고 칠해주세요. 칠
하다 혹시 흰 틈이 없어졌다면 하얀색 색연필로 선을 그려주면 됩니다.

⑨ ⚫ 230으로 동백꽃의 잎을 그려주고, 하얀색 색연필로 잎맥을 그려주어 완성합니다.

flower ✳ 옥시페탈룸

파란 별을 닮은 신비로운 꽃

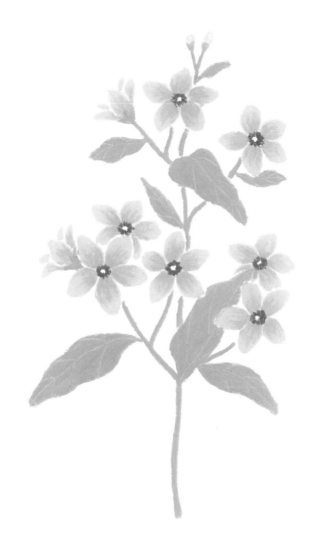

'블루스타'라는 별명처럼 파란 별빛을 닮은 옥시페탈룸이에요.
줄여서 '옥시'라고도 많이 부른답니다. 단독으로 여러 줄기를 모아 꽃병에 꽂아두면
파란 별이 가득 빛나는 것처럼 공간을 화사하게 해주는 꽃이에요.
색감이 연해서 다른 꽃들과도 잘 어우러지기 때문에 꽃꽂이용으로도 인기가 많아요.
꽃 사이의 간격을 오밀조밀하게 그려주고 진한 파랑색 꽃술에 포인트를 두어 그려보아요.

❶ ◯ 265로 전체적인 형태를 그리고 칠해주세요. 중심 부분은 색을 칠하지 말고 흰 부분을 남겨주세요.

❷ 동일한 방법으로 주변의 꽃들도 그려줍니다. 꽃잎이 조금씩 겹치도록 그려주는 게 포인트! 마찬가지로 중심 부분에는 색을 칠하지 않도록 유의해주세요.

❸ 꽃잎의 안쪽에 ◯ 223을 칠해주세요.

❹ ◯ 223이 칠해진 부분을 ◯ 265로 자연스럽게 블렌딩하고 ● 262로 꽃술을 표현합니다. 꽃술은 선으로 그리지 말고 점 찍듯이 표현해주세요.

⑤ 앞 단계와 동일한 방법으로 주변에 몇 개의 꽃잎을 더 그려주세요.

⑥ ◐243과 ●241을 섞어서 꽃봉오리를 표현해주세요.

⑦ ●241로 전체적인 줄기와 잎을 그려주세요.

⑧ ●267을 부분적으로 칠하고 다시 ●241로 블렌딩해주세요. 완성된 잎 위에 연두색 색연필로 잎맥을 그려줍니다.

⑨ 잎 뒤에 가려진 옥시페탈룸 한 송이를 더 그려주어 완성합니다.

flower ＊ 스토크

여리여리한 감성을 품은 꽃

'비단향꽃무'라는 고운 이름으로도 불리는 스토크는 연한 색감과 하늘하늘 겹겹이 쌓인 꽃잎에서
여리여리한 감성이 느껴져요. 특히나 책에 담은 연보랏빛 스토크는 따뜻한 봄날과도
참 잘 어울리는 꽃이랍니다. 하나의 줄기에 작은 꽃들이 옹기종기 모여 있기 때문에
그림으로 표현할 때도 꽃 사이의 간격을 좁게 그려주는 게 좋아요. 색을 칠할 때는 꽃의 중심 부분을
가장 진하게 칠하고 색연필을 이용해 겹꽃의 느낌을 살리는 게 포인트랍니다.
혹시 색연필로 선을 잘못 긋더라도 오일파스텔로 덧칠하고 다시 그리면 되니 망설이지 말고 그려보세요.

❶ ●255로 형태를 그리고 칠해주세요.

❷ ●214를 부분적으로 칠해주세요.

❸ 두 색이 잘 섞이도록 힘을 뺀 상태로 ●255로 살살 블렌딩해주세요.

❹ 꽃의 중심 부분에 ●213을 칠해주세요.

❺ 앞 단계와 같은 방법으로 ●255로 블렌딩해 줍니다.

❻ ❶~❸의 동일한 방법으로 주변에 잎을 그려 주세요. 스토크는 꽃들 사이의 간격이 좁은 꽃 이기 때문에 모여 있는 듯한 느낌으로 그려주 면 더 좋아요.

7 옆모습 꽃과 꽃봉오리도 그려주세요.

8 하얀색 색연필로 겹쳐있는 꽃잎을 그려주세요. 스크래치 기법을 사용할 때는 오일파스텔 가루가 많이 나오는 편이에요. 뭉쳐있는 가루들은 하얀색 색연필로 떼어내듯이 제거해주세요.

9 ●241로 점 찍듯이 꽃술을 그려주세요.

10 ●242로 전체적인 줄기와 잎을 그려주세요.

11 ●267을 부분적으로 블렌딩해주세요.

12 연두색 색연필로 잎맥을 그려주어 완성합니다.

flower * 다알리아

우아하고 아름다운 꽃

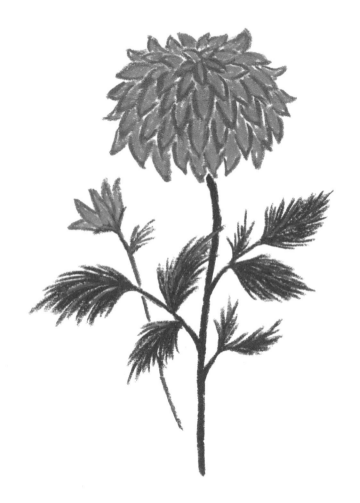

다알리아 꽃잎의 곡선을 보고 있자니 가장 먼저 떠오르는 생각이 '우아하다'였어요.
그 느낌 그대로 다알리아는 '화려, 우미'라는 꽃말을 지녔는데요.
우미는 '우아하고 아름답다'는 뜻이랍니다.
그림으로 표현할 때도 다알리아의 곡선미를 잘 살려 그려주는 게 포인트예요.
다른 꽃과 다르게 잎도 선으로만 표현했어요. 선이 여러 개 쌓이면 러프한 느낌의 잎이 된답니다.
처음에는 힘의 강약 조절이 조금 어려울 수 있지만 연습하다 보면 감이 올 거예요.
라인드로잉 하듯이 선으로 꽃의 전체적인 느낌을 살려주고, 채색은 간단하게 마무리하여 그려보아요.

① ●260으로 꽃의 중심 부분을 그려주세요. 마치 과일의 꼭지 부분을 그리 듯이요.

② 잎의 사이사이에 또 다른 잎을 그려나가며 형태를 만들어주세요. 이때 잎 의 끝 부분이 일렬로 나열되지 않도록 유의하며 불규칙하게 그려주세요.

③ 꽃의 외곽 부분은 손에 힘을 빼고 연하게 그려주세요. 꽃잎의 방향을 조금 씩 다르게 그려 단조롭지 않게 형태를 완성합니다.

④ 꽃잎의 빈 공간을 ●256으로 칠해주세요. 가득 채워 칠하지 말고 흰 부분 이 조금 남아있도록 칠하는 게 포인트! 오일파스텔의 뭉뚝한 단면으로 두 번 정도 터치하면 적당해요.

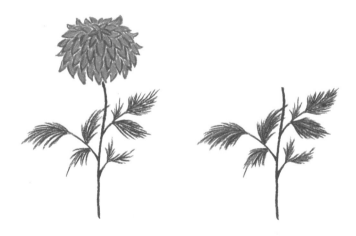

⑤ ●233으로 전체적인 줄기와 잎을 그려주세요. 잎은 손에 힘을 뺀 상태에서 중심에서 바깥 방향으로 선을 긋듯이
그려줍니다. 왼쪽 줄기는 마지막 단계에서 작은 한 송이를 더 그릴 공간을 염두에 두고 조금 길게 빼서 그려주세요.

⑥ ●232와 ●242를 부분적으로 칠해줍니다. 앞 단계에서 ●233으로 잎을 그린 방법과 동일하게 손에 힘을 빼고 그
위에 색을 올려준다는 느낌으로 그려주세요.

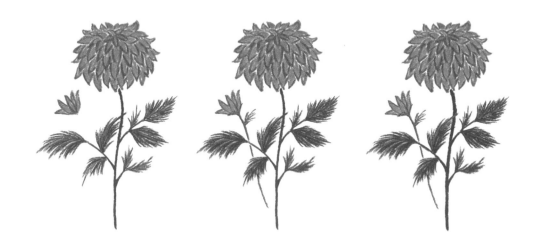

⑦ ●260과 ●256으로 옆모습의 꽃봉오리도 함께 그려주세요.

⑧ ●232로 꽃받침과 줄기, 잎을 그려주세요.

⑨ ●242를 부분적으로 덧칠하여 완성합니다.

flower ＊ 라넌큘러스

탐스러운 매력으로 둘러싸인 꽃

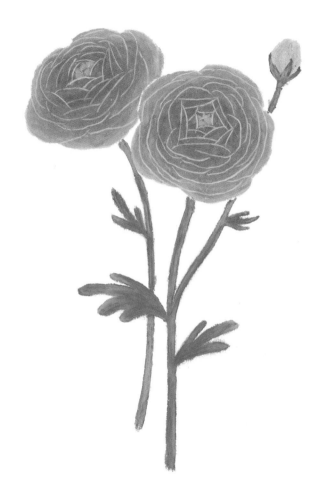

라넌큘러스는 언뜻 장미와 비슷해 보이지만 둥글게 둥글게 겹겹이 싸인 잎들이
탐스러운 느낌을 주는 꽃이에요. 화려한 매력을 지니고 있기 때문에 다른 꽃과의 어울림 없이
몇 송이만으로도 공간을 화사하게 채워줍니다. 라넌큘러스를 그릴 때는
오일파스텔로 잎의 전체적인 톤을 만들어주고 색연필을 이용한 라인드로잉으로
겹꽃의 느낌을 살려주는 게 포인트예요. 특히 꽃 중심 부분이 가장 색이 진하게 칠해져야
색연필로 라인을 그리고 나서 느낌이 잘 살아나니 유의해서 그려보아요.
완성하고 나면 그동안 어렵게만 생각했던 겹꽃도 쉽고 간단하게 표현할 수 있을 거예요.

❶ ⬤202로 라넌큘러스의 형태를 그리고 전체적
으로 칠해주세요.

❷ 그 위에 ⬤204를 덮어주듯이 칠해줍니다.

❸ ⬤205를 앞서 칠한 면적보다 조금 더 좁게 칠
해주세요. 색을 칠할 때는 둥글게 둥글게 꽃잎
이 감싸져있는 방향을 생각해서 칠해주면 자
연스러워져요.

❹ 앞 단계 보다 좀 더 안쪽으로 ⬤206을 칠하고
중심 부분은 좀 더 진하게 칠해주세요.

❺ 4가지 색을 다 칠하고 나서 봤을 때 전체적으로
자연스러운 그러데이션 느낌이 나는지 확인해
보고 부족한 부분이 있다면 덧칠해주세요.

❻ ⬤241로 꽃술을 표현해줍니다.

❼ 하얀색 색연필을 사용해 꽃잎 라인을 그려주세요. 겹겹이 쌓인 느낌을 표현해
주는 게 포인트!

❽ 동일한 과정으로 옆에 핀 한 송이를 더 그려주세요. 옆모습이기 때문에 꽃술의
위치를 중심보다 약간 위쪽에 그려주세요.

❾ ●204와 ●242를 섞어서 꽃봉오리를 그려주세요.

❿ ●232로 전체적인 줄기와 잎을 그리고 ●242를 부분적으로 블렌딩하여 완성
합니다. 앞쪽에 나와있는 잎은 좀 더 진하게 표현해주면 좋아요.

＊ ●242를 얼마나 섞느냐에 따라 전체적인 톤이 달라져요. 많이 섞으면 밝은 톤
으로, 적게 섞으면 진한 톤으로 줄기와 잎이 완성되니, 원하는 톤에 맞게 블렌
딩해주세요.

flower * 아네모네

화려함 속에 이별을 말하는 꽃

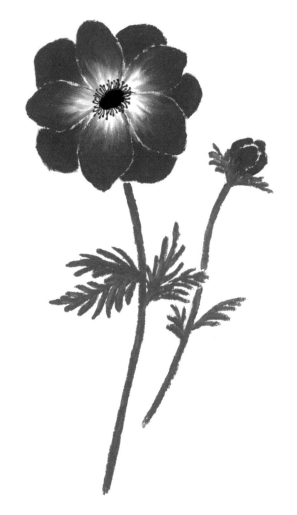

아네모네는 진하고 화려한 색감 덕분에 한 송이만으로도 포인트가 되는 꽃이에요.
그래서 꽃꽂이에서도 중심 자리를 차지하는 주연과도 같은 꽃인데요.
이런 화려한 모습 뒤에 감춰진 아네모네의 꽃말은 '이룰 수 없는 사랑, 사랑의 괴로움,
제 곁에 있어 줘서 고마웠어요'랍니다. 이별의 슬픔을 애써 화려한 모습 뒤에 감춘 것처럼 말이죠.
앞에서 패턴으로 그릴 때는 아네모네의 큰 특징만 살리고 단순화시켜 그려 보았는데요.
이번에는 조금 더 섬세하게, 깊이감을 담아 그려보아요.

① ●209로 전체적인 형태를 그려주세요. 앞쪽에 있는 잎의 가장자리에 ●209를 칠해줍니다.

② ●208로 ●209의 색을 끌어오듯이 블렌딩해 주세요.

③ 앞 단계와 동일한 방법으로 ○244로 블렌딩 해줍니다.

④ 색이 자연스럽게 섞이도록 손으로 블렌딩하 여 톤을 완성해주세요.

⑤ 뒤쪽의 잎을 ●209로 칠해주세요.

⑥ 앞쪽의 잎과 닿아있는 뒤쪽 잎의 안쪽에 ●236 을 덧칠하여 깊이감을 표현해줍니다.

⑦ ●236을 덧칠한 부분은 ●209로 블렌딩하여 자연스럽게 만들어주세요.

⑧ ●248과 검은색 색연필로 꽃술을 그려주세요.

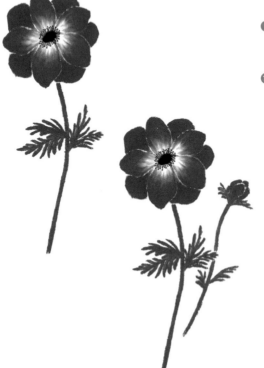

⑨ ●232로 전체적인 줄기와 잎을 그리고, ●241 로 부분적으로 블렌딩해주세요.

⑩ 옆쪽에 ●209와 ●208을 섞어 꽃봉오리가 달 린 한 송이를 더 그려주어 완성합니다.

flower * 델피니움

바다의 푸른빛을 닮은 꽃

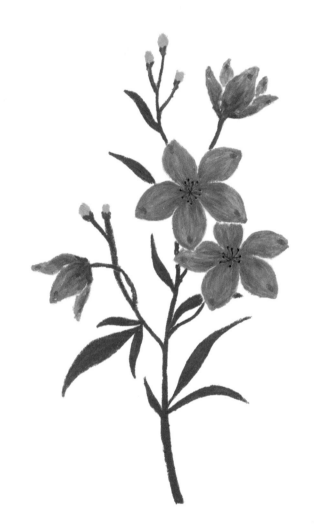

델피니움은 돌고래를 뜻하는 그리스어 'delphin'에서 온 이름으로 꽃봉오리가 돌고래와 비슷하다고 해서
붙여진 이름이라고 해요. 그래서인지 꽃의 오묘한 푸른빛이 마치 바다를 닮은 느낌이에요.
이 푸른색을 표현하기 위해 두 가지 색의 오일파스텔을 섞어 꽃잎의 색을 만들어줬어요.
색을 섞을 때는 오일파스텔을 쥔 손의 힘에 따라, 칠하는 정도에 따라 색이 미묘하게 달라집니다.
책에 보이는 색과 조금 달라도 되니 내가 원하는 색을 만들어보세요.
꽃잎 끝에 푸른 무늬까지 그리고 나면 하늘하늘 예쁜 델피니움이 눈앞에 빛날 거예요.

❶ 먼저 ⚪265로 중앙에 위치한 꽃의 형태를 그려줍니다.

❷ ⚪265로 꽃잎의 전체적인 색을 칠해주세요.

❸ 그 위에 ●263을 덮어주듯이 칠해줍니다. 이 과정에서 두 가지 색이 자연스럽게 섞이게 돼요.

❹ 꽃의 안쪽에 ●218을 덧칠해주세요.

❺ 덧칠한 ●218을 블렌딩해주세요. 블렌딩할 때는 손을 이용해 꽃의 결 방향대로 문질러주거나 ●263으로 살살 색을 섞어주세요.

❻ 꽃잎의 중간 라인에 ⚪265를 블렌딩해주면 조금 더 입체감이 살아납니다.

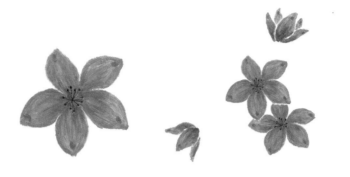

❼ 꽃잎의 가장자리 부분에 ●213으로 점을 찍듯이 무늬를 그려주고, 검은색 색
 연필로 수술을 그려주세요.

❽ 동일한 과정으로 옆쪽에 꽃을 하나 더 그리고, 옆모습 꽃들도 그려주세요.

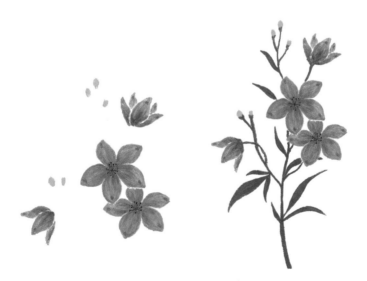

❾ ●242로 꽃봉오리를 그려줍니다.

❿ ●232로 전체적인 줄기와 잎을 그리고, ●242를 부분적으로 블렌딩하여 완
 성합니다.

flower * 프리지아

봄 향기를 품은 꽃

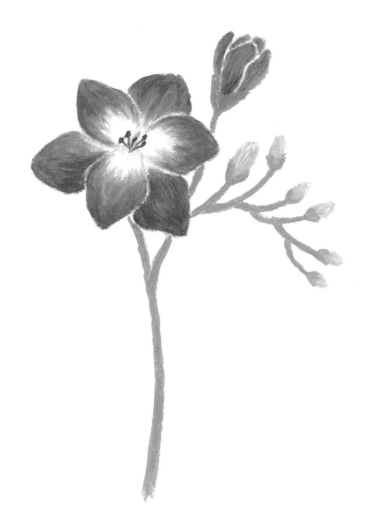

길가에서는 개나리를 보고 봄이 왔음을 느낄 수 있다면 꽃집에서는 단연 프리지아가 아닐까 싶어요.
대표적인 봄꽃으로 '천진난만, 너의 시작을 응원해'라는 꽃말을 지니고 있는데요.
계절의 시작을 알리는 꽃인 만큼 밝고 긍정적인 의미가 담겨 있어
새로운 시작을 맞이하는 사람에게 선물하기 좋은 꽃이랍니다. 프리지아는 한 줄로 꽃이 달리는 게
큰 특징인 꽃으로, 그림으로 표현할 때도 이 부분에 포인트를 두고 그려보세요.

❶ ●255로 전체적인 형태를 그려주세요. 잎과
　잎이 맞닿는 부분은 흰 틈을 남겨두고 그려주
　세요.

❷ ●255로 색을 칠해주세요. 앞쪽에 있는 잎은
　중심 부분에 여백을 남겨두고 칠해줍니다.

❸ 앞쪽의 잎 가장자리에 ●214를 칠해주세요.

❹ ●215로 앞서 칠한 ●214와 ●255가 칠해진
　부분을 덮어주듯이 블렌딩해주세요.

❺ 뒤쪽 잎 가장자리에 ●213을 칠하고 안쪽에는
　●261을 칠해주세요.

❻ 앞서 ●213과 ●261이 칠해진 부분을 ●255
　와 ●215로 번갈아가며 블렌딩해주세요.

❼ ◯244를 앞쪽 잎 꽃의 중심 방향으로 블렌딩 해주세요. 손으로 문질러주면 색이 자연스럽 게 섞입니다.

❽ ●204와 243으로 꽃의 중심 부분을 칠해 주세요.

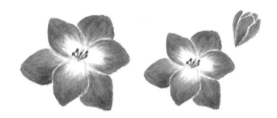

❾ ●213과 ●214로 꽃술을 그려주세요. 가는 선이 필요하기 때문에 오일파스텔이 뭉뚝하다 면 칼로 단면을 잘라서 사용해주세요.

❿ 만개하지 않은 프리지아의 옆모습도 그려주 세요. ●255로 전체적인 형태를 그려 색을 칠 하고 ●214, ●213을 부분적으로 블렌딩해주 세요.

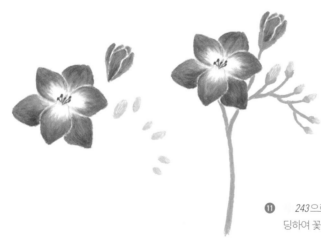

⓫ 243으로 먼저 형태를 그리고 ●241을 블렌 딩하여 꽃봉오리를 표현해주세요.

⓬ ●242로 꽃봉오리들이 이어지도록 전체적인 줄기를 그리고 ●267을 부분적으로 블렌딩하 여 완성합니다.

flower ＊ 백합

투명하고 고급스러운 꽃

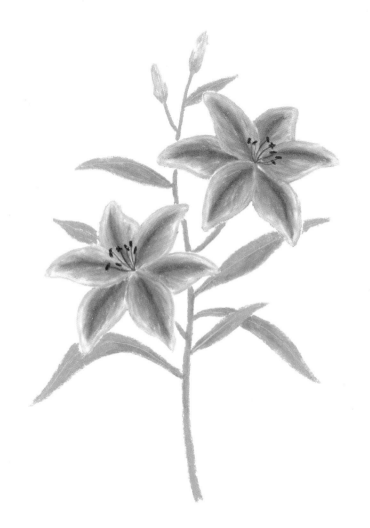

순결함의 대명사로 잘 알려진 백합은 순결, 변함없는 사랑이란 꽃말을 지니고 있어요.
꽃이 주는 깨끗한 이미지가 고급스러운 느낌을 더해주는 거 같아요. 실제로 백합은 달달한 향기 때문에
더욱 인기가 좋은 꽃인데요. 그러한 달달함을 그림으로나마 표현하고 싶어
분홍색과 흰색이 어우러진 백합을 담았습니다. 향기가 은은하게 퍼지듯,
색도 자연스럽게 물든 느낌이 나도록 손을 이용한 블렌딩으로 꽃잎을 표현해보세요.
손으로 문지를 때는 항상 잎의 결과 방향을 생각해주어야 자연스럽게 색이 섞인 꽃이 완성되어요.

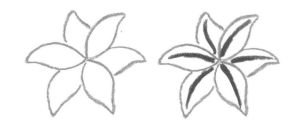

❶ ●216으로 전체적인 형태를 그려주세요. 앞쪽에 나와 있는 잎 3개를 먼저 그리고 뒤쪽의 잎을 그려줍니다.

❷ 꽃잎의 중간 부분에 ●260을 선을 긋듯이 칠해주세요.

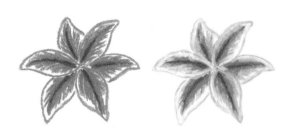

❸ ●260이 칠해진 부분과 살짝 겹치도록 ●216을 칠해주세요. 가장자리에 흰 부분은 조금 남기고 칠해주는 게 포인트!

❹ ○244로 나머지 부분을 칠해주세요. 이때도 앞서 칠한 부분과 살짝 겹치도록 칠하고, ●216으로 그린 스케치 선까지 포함해 칠해줍니다.

❺ 3가지 색이 자연스럽게 섞이도록 손으로 블렌딩해주세요. 블렌딩할 때는 꽃의 중심에서 바깥 방향으로, 진한 색에서 연한 색 방향으로 해줍니다.

❻ 동일한 과정으로 위쪽에 백합 한 송이를 더 그려주세요.

❼ ●216과 243을 섞어서 꽃봉오리를 그려주세요.

❽ ●242로 전체적인 줄기와 잎을 그려주세요.

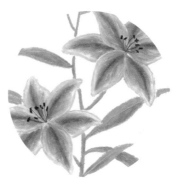

❾ ●242로 그린 줄기와 잎 위에 ●267을 덧칠하여 전
체적인 톤을 만들어주세요. 그 다음 ●269를 부분적
으로 블렌딩해주고 연두색 색연필(●1097)로 잎맥
을 그려주세요.

❿ ●937, ●1097 색연필로 꽃의 중심 부분에 꽃술을
그려 완성합니다.

flower ✳ 해바라기

태양의 사랑을 듬뿍 받는 꽃

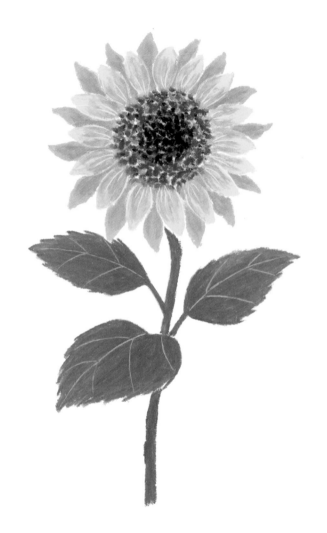

강렬한 태양처럼 한 송이만으로도 강한 존재감을 지닌 꽃, 해바라기예요.
해바라기나 코스모스, 국화처럼 여러 개의 꽃이 모여 하나의 꽃송이를 이루는 꽃은
그 꽃 한 송이가 머리를 닮았다고 해서 '두상화'라고 불리는데요. 그중 둘레에 나 있는 꽃은
그 모양이 혓바닥을 닮아서 '설상화'라 하고, 우리가 흔히 벌집 모양으로 알고 있는
해바라기의 중심 부분에 촘촘하게 나 있는 작은 꽃들은 '관상화'라고 부른답니다.
그림으로 그릴 때는 관상화의 입체감을 표현하기 위해 오일파스텔을 점 찍듯이 사용하는 게 포인트예요.

❶ ⚪ 201로 전체적인 형태를 그리고 색을 칠해
주세요. 잎 사이사이의 간격을 조금씩 두고 그
려줍니다.

❷ ⚪ 201이 칠해진 잎 위에 ⚫ 202로 덧칠을 해주
세요. 전체적으로 덮어주듯이 칠한 다음 ⚫ 202
로 뒤쪽의 잎을 그리고 칠해주세요.

❸ ⚫ 204로 앞쪽과 뒤쪽 잎 모두 안쪽 부분에 색
을 칠해줍니다.

❹ ⚫ 204가 칠해진 부분을 색이 자연스럽게 섞
이도록 ⚪ 202로 블렌딩해주세요.

⑤ ●*250*과 ●*238*로 관상화(중심) 부분의 바탕을 그려주세요. 이때 색을 칠하는 게 아니라 점을 찍는다는 느낌으로 표현해주세요.

⑥ 앞서 표현한 관상화 부분에 ●*236*과 ●*248*을 덧입혀 완성합니다. 중심 부분에는 검은색을 중점적으로 올려주세요.

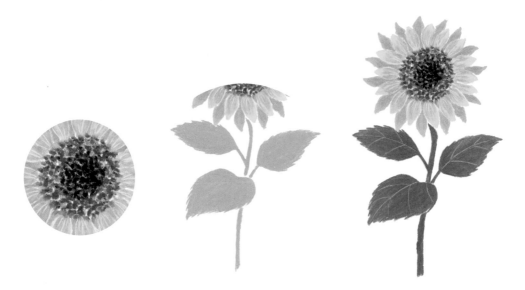

❼ ●*202*로 관상화 가장자리 부분의 색을 끌어와서 블렌딩해주세요. 색을 너무 많이 끌어오면 지저분해지므로 조금만 섞어주는 게 포인트입니다. 하얀색 색연필로 꽃잎 라인을 정리해주고 꽃주름을 표현해주면 입체감이 살아납니다.

❽ ●*242*로 전체적인 줄기와 잎을 그려주세요. 잎의 가장자리를 뾰족뾰족 거친 느낌으로 그려줍니다.

❾ ●*242*로 칠한 줄기와 잎 부분에 ●*232*로 덧칠하듯이 색을 칠해주세요. 색을 얼마나 칠하느냐에 따라 톤이 달라지니 원하는 정도에 맞춰 톤을 만들어주세요. 연두색 계열 색연필(●*1005*)로 잎맥을 그려주어 완성합니다.

flower ✳ 카네이션

감사한 마음을 담은 꽃

가정의 달 5월을 대표하는 꽃, 카네이션입니다. 어버이날, 스승의 날이 다가올 때쯤이면
더욱 빛을 발하는 꽃인데요. '모정, 사랑'의 꽃말을 지니고 있어 부모님, 스승님께 감사한 마음을 전할 때
카네이션에 담아 전하곤 합니다. 카네이션의 꽃잎 가장자리는 뾰족하게 갈라져 있는 게 큰 특징이라
그림으로 표현할 때에도 그 부분의 느낌을 살려주는 게 중요해요.
스케치 선을 그릴 때 지그재그로 그려주고, 손을 이용한 블렌딩으로 진한 분홍색과 흰색이
자연스럽게 섞이도록 꽃잎을 표현해주세요. 직접 그린 카네이션을 부모님께 선물해보는 건 어떨까요?

① ●259로 전체적인 형태를 그려주세요. 카네이션은 잎 끝이 톱니바퀴 같은 형태이기 때문에 스케치 선을 그릴 때에 지그재그의 느낌을 살려 그려주는 게 포인트인 꽃이에요.

② ○244로 앞서 칠한 색을 끌어당겨 오듯이 칠해주세요. 이때 스케치북의 하얀 부분이 조금 보이도록 남겨주세요. 왜냐하면 공간이 전부 색으로 채워지면 잎 사이의 경계가 무너질 수 있기 때문이에요.

③ 두 가지 색이 자연스럽게 섞이도록 손으로 블렌딩해주세요. 블렌딩할 때는 꽃잎의 바깥에서 안쪽 방향으로 문질러주세요. 검지로 살짝 터치감을 주듯 문질러주면 자연스러운 그러데이션 느낌이 납니다.

④ ●232로 꽃받침과 줄기, 잎을 그려주세요. 약간 위에서 바라본 시선의 카네이션이기 때문에 꽃받침은 너무 크지 않도록 유의하며 그리고, 잎은 손에 힘을 빼고 곡선의 형태로 그려주세요.

⑤ 꽃받침 부분에 ●241을 블렌딩해주세요.

⑥ 완성된 카네이션 옆에 옆모습의 꽃을 한 송이
더 그려주세요. 동일한 과정으로 꽃잎의 색을
만들어주세요.

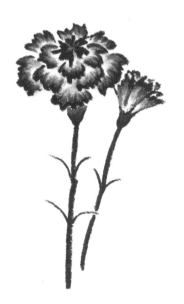

⑦ 꽃받침과 줄기, 잎을 그려 완성합니다.

＊ 앞서 그린 카네이션과 거리감을 주기 위해서
줄기와 잎이 맞닿은 부분에 흰 틈을 남겨두고
그려주세요.

flower * 수국

뜨거운 여름이 기다려지는 꽃

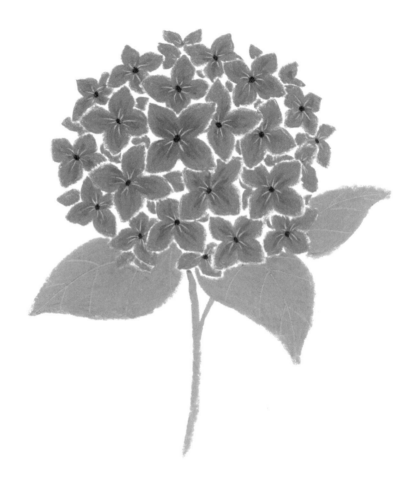

뜨거운 햇빛이 두렵지만 그림에도 불구하고 여름이 기다려지는 이유는
활짝 피어 푸르게 빛나는 수국 때문이 아닐까요. 여름꽃의 대명사로 꼽히는 수국은 작은 꽃들이 한데 모여
둥글둥글 커다란 꽃의 형태를 이루는데요. 꽃 하나하나에 신경 쓰기보다는
전체적인 형태에 포인트를 두고 그려보세요. 오일파스텔로 작은 꽃을 반복해서 그리다보면
꽃끼리 겹칠 수도 있고 꽃 사이의 경계가 사라질 때도 있을 거예요. 그럴 때는 하얀색 색연필로
라인 정리를 해주면 간단하게 공간감이 살아나니 걱정 말고 자신 있게 그려나가 보세요.

❶ ●217로 중심 부분부터 꽃잎을 그려주세요.

❷ 수국은 중심에서 바깥 방향으로 꽃잎을 그려
나갑니다. 꽃잎이 조금씩 겹치도록 그려주는
게 포인트!

❸ 스케치 선을 완성하고 색을 한번에 칠해줘도
되고 하나씩 칠하면서 그려나가도 됩니다.

＊ 바깥쪽의 꽃잎들은 중심 부분보다 크기를 좀
더 작게 그리고, 잎의 길이에 차이를 주어 그
려주세요. 꽃의 위아래는 짧게, 양옆은 길게
표현해주면 전체적으로 원근감이 느껴지는
수국의 형태가 완성됩니다.

＊ 전체적인 수국의 형태를 그리고 나면 중간 중
간 하얗게 보이는 빈 공간이 눈에 보일 거예
요. 그 부분은 꽃잎이 뒤에 숨어 있듯이 칠해
서 메꿔주세요.

❹ ●217이 전체적으로 칠해진 꽃잎 위에 ●263
을 덧칠해주는데요. 꽃의 중심 부분에 덧칠하
여 깊이감을 표현해줍니다.

⑤ 두 가지 색이 자연스럽게 섞이도록 ●217로 살살 블렌딩해주세요.

⑥ 중심 부분에 ●220으로 점 찍듯이 꽃술을 그려주세요.

⑦ 하얀색 색연필로 꽃주름을 표현해주세요.

⑧ ●241로 전체적인 줄기와 잎을 그리고 ●242와 ●267을 부분적으로 블렌딩해주세요.

⑨ 연두색 색연필로 잎맥을 그려 넣어 완성합니다.

flower * 리시안셔스

오랫동안 은은한 꽃

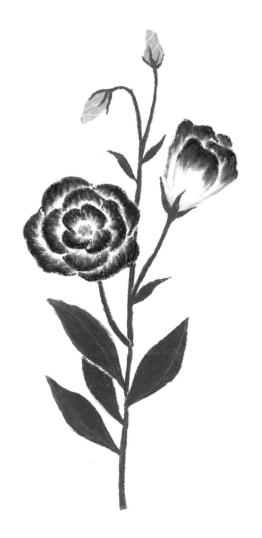

'변치 않는 사랑'이란 꽃말을 지닌 리시안셔스는 화려하게 빛나기보다는
다른 꽃들과 어우러져 빛나는 꽃이에요. 조용하지만 은은하게 존재감을 뿜내는 꽃이랄까요.
분홍색, 노란색 등 다양한 색이 있는데 보라색과 흰색이 섞인 리시안셔스를 그려봤어요.
두 가지 색이 적절하게 어우러지는 느낌이 리시안셔스의 은은함과 잘 어울린다고 생각했거든요.
손을 이용한 블렌딩으로 자연스럽게 색을 섞어주는 게 포인트랍니다.
소프트 아이스크림처럼 말려 있는 꽃봉오리의 디테일까지 놓치지 말고 그려보아요.

❶ ●*261*로 전체적인 형태를 그려주세요. 리시
안셔스 같은 겹꽃은 중심 부분부터 그려주면
조금 더 수월하게 형태를 잡을 수 있어요.

❷ 꽃잎의 끝부분을 ●*261*로 칠해주세요.

❸ ●*261*로 칠한 부분과 살짝 겹치도록 *244*를 칠
해주세요.

❹ 두 가지 색이 자연스럽게 섞이도록 손으로 블
렌딩해주고 꽃의 중심 부분에 ●*202*와 ●*204*
로 꽃술을 표현해주세요.

＊ 손으로 블렌딩할 때는 진한 색에서 연한 색 방
향으로 블렌딩해야 자연스러운 느낌이 난답
니다.

❺ ●*261*로 옆모습의 리시안셔스를 그려주세요.

❻ 앞 단계와 동일하게 잎의 끝 부분에 ●*261*을
칠하고 ○*244*로 블렌딩해주세요.

❼ 꽃의 아래 부분에 ●242를 칠하고 ○244로 블렌딩해주세요.

❽ ●242와 243을 섞어서 꽃봉오리를 그려주세요.

❾ ●232로 전체적인 줄기와 잎을 그려주세요.

❿ 그 위에 ●242를 부분적으로 블렌딩해주세요.

⓫ 연두색 색연필로 잎맥을 그리고, 하얀색 색연필로 꽃봉오리 부분의 겹겹이 말려있는 느낌을 표현하여 완성합니다.

flower * 장미

열렬한 사랑을 말하는 꽃

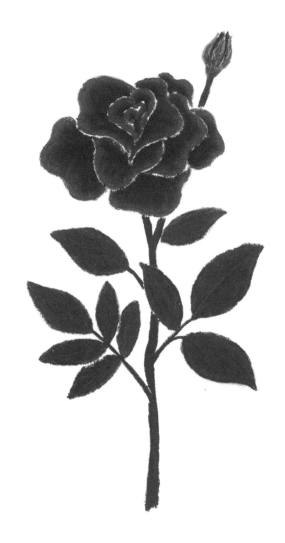

장미는 색마다 다른 꽃말을 지니고 있어요.

빨간색은 열렬한 사랑, 흰색은 순결함과 청순함, 노란색은 우정과 영원한 사랑을 뜻하는데요.

책에는 한여름이 되면 골목마다 강렬한 색감을 뿜내며 피어있는 빨간 장미를 담아봤어요.

활짝 핀 모습에서 느껴지는 화려한 매력을 잎의 곡선과 진한 색감으로 표현해보세요.

손에 쥐는 힘의 강약에 따라 선의 굵기가 달라지는 오일파스텔의 특징을 살려 스케치 선을 그리고,

그러데이션 기법을 사용하면 붉게 물든 장미가 활짝 피어날 거예요.

① ●207로 전체적인 형태를 그려주세요. 안쪽의 모여 있는 잎부터 그리고 그 주변을 감싸듯이 선의 굵기에 변화를 주어 표현해줍니다.

② ●209를 꽃잎 사이사이에 칠해주어 깊이감을 표현해주세요.

③ ●208로 ●209가 칠해진 부분의 색을 끌어오듯 블렌딩해주세요. 잎 가장 자리의 하얀 부분을 조금 남겨주고 칠해줍니다.

④ 나머지 부분은 ●207로 칠해주세요. 이때 ●207은 잎 가장자리에서 안쪽 방향으로 칠해줍니다. 색의 경계가 눈에 띄는 부분이 있다면 손으로 블렌 딩해주세요.

⑤ 완성된 장미꽃 위쪽에 꽃봉오리를 그려주세요. 우선 ●242로 꽃봉오리의 받침과 잎을 그리고 ●267을 부분적으로 블렌딩해줍니다. ●208로 잎 사이로 보이는 꽃잎을 표현해주세요.

＊ 꽃잎 사이의 틈이 좁기 때문에 ●208 오일파스텔의 단면을 칼로 잘라서 사용하면 좀 더 수월하게 그리실 수 있을 거예요.

⑥ ●233으로 큰 줄기와 잎을 그려주세요. 꽃봉오리 부분에도 블렌딩하여 톤을 맞춰주세요. 이때 작은 줄기는 ●234로 그려줍니다.

⑦ ●267을 줄기와 잎 부분에 부분적으로 블렌딩해주세요.

⑧ 연두색 계열 색연필(●1005)로 잎맥을 그려주어 완성합니다.

flower * **튤립**

사랑의 고백을 전하는 꽃

튤립은 동그스름한 귀여운 형태와 고운 색감 때문에 많은 사랑을 받는 꽃이에요.
'사랑의 고백, 영원한 애정'이란 사랑스런 꽃말을 지니고 있어 선물용 꽃다발에도 많이 사용되는
꽃이랍니다. 개인적으로 튤립은 특징이 강한 꽃이기 때문에 다른 꽃들과 함께 꽃꽂이 하는 것보다는
튤립만 담아 꽃꽂이하는 게 더 예쁜 거 같아요. 그림으로 표현할 때는 꽃잎의 볼륨감을
살려주는 게 포인트예요. 비슷한 톤의 3가지 색을 차례로 블렌딩하여 입체감을 살려 그려보세요.
한 송이를 완성해봤다면 여러 송이가 꽃병에 담긴 모습도 그려보아요.

❶ ⬤202로 전체적인 형태를 그려주세요. 중심 부분의 큰 잎부터 그리고 양 옆에 하나씩 감싸듯이 나눠 그리면 스케치가 조금 수월해져요.

❷ 스케치가 완성되었으면 ⬤202를 전체적으로 칠해주세요. 잎과 잎 사이의 경계에 흰 틈을 조금 남겨두고 칠해주세요.

❸ 앞서 칠한 색 위에 ⬤204를 전체의 2/3 정도 칠해주세요. 이때 아래에서 위 방향으로 칠하는 것이 포인트! 색을 칠하고 나서 두 가지 색의 경계가 눈에 띄는 부분은 손으로 블렌딩해주세요.

❹ ⬤205를 1/3 정도 칠해주세요. 앞 단계와 동일하게 아래에서 위 방향으로 칠하고 잎의 군데군데에도 색을 칠해주세요.

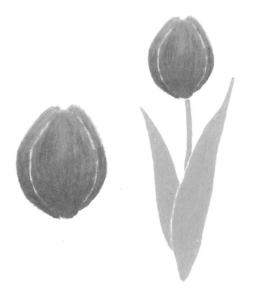

❺ ⚪202로 색의 경계들을 부드럽게 블렌딩해주세요. 어느 정도 블렌딩이 되었다면 손으로 문질러주어 마무리합니다. 손을 이용한 블렌딩 시에도 방향은 아래에서 위로!

❻ ⚫242로 전체적인 줄기와 잎을 그려주세요. 튤립은 줄기가 도톰한 꽃이니 너무 얇아지지 않도록 유의해서 그리고 줄기와 잎이 맞닿는 부분의 흰 틈을 남기고 ⚫242로 칠해주세요.

❼ ⚫242가 칠해진 줄기와 잎 위에 ⚫267로 부분적으로 칠해주세요.

❽ 손에 힘을 뺀 상태로 ⚫242로 ⚫267이 칠해진 부분을 부드럽게 블렌딩해주세요.

❾ 연두색 색연필(⚫1005)로 잎맥을 그려주어 완성합니다.

flower ＊ 작약

수줍게 피어나는 꽃

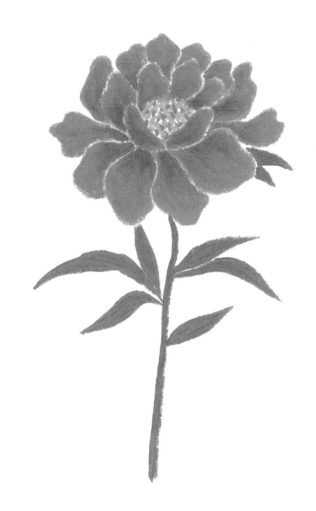

작약은 연한 핑크색부터 진한 붉은색까지 마치 단계별로 그러데이션 된 듯한 색감이 매력적인 꽃이에요.
'수줍음'이란 꽃말과 어울리게 신부들을 위한 부케용으로 많이 쓰이기도 해요.
크고 탐스러운 꽃송이 덕분에 한 송이로도 충분히 매력적인 꽃이랍니다.
책에 담은 작약은 홑꽃이기는 하지만 잎들이 서로 맞닿아있기 때문에 스케치 선을 그릴 때나
색을 칠할 때 약간의 흰 틈을 남겨두면 자연스러운 공간감이 표현될 거예요.
이제 아래 설명에 따라 붉게 물든 진분홍빛 작약을 피워보세요.

① ●256으로 전체적인 형태를 그려주세요. 잎이 맞닿아 있는 부분은 약간의 흰 틈을 남겨두고 그려줍니다.

② 꽃의 중심 부분에 ●202와 ●204를 섞어 점을 찍듯이 꽃술을 표현해주세요. ●202를 먼저 찍고 남은 흰 부분에 ●204를 메꾸듯이 찍어주세요.

③ 꽃잎의 안쪽에 ●260을 칠해주세요. 바깥쪽에는 손에 힘을 빼고 연하게 부분적으로 칠해주세요.

④ 꽃잎 전체적으로 ●256을 칠해주세요. ●256을 많이 칠하면 ●260의 색이 약해질 수도 있는데요. 그럴 때는 ●260으로 살짝 덧칠하여 톤을 만들어주세요.

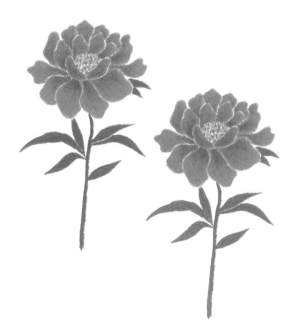

⑤ ●267로 전체적인 줄기와 잎을 그려주세요.

⑥ ●241을 줄기와 잎 부분에 부분적으로 블렌딩하여 완성합니다.

＊ 뭉툭한 오일파스텔로 그리다보면 흰 틈을 남기는 게 어려울 수도 있어요. 오일파스텔을 처음 다뤄보는 분이라면 흔히 겪게 되는 상황이랍니다. 흰 틈이 남지 않았더라도 하얀색 색연필로 라인을 정리해주면 되니 너무 스트레스 받지 말고 그려보세요.

◇ 19 ◇

flower ＊ 알스트로메리아

꽃잎에 매력점이 있는 꽃

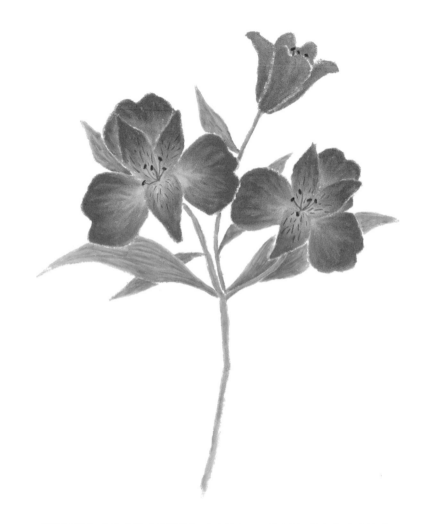

새로운 만남, 배려, 우정이란 꽃말을 지닌 알스트로메리아는 특유의 반점 무늬로
많은 사랑을 받는 꽃이에요. 그림을 따라 그리다보면 느끼시겠지만 무늬가 있고 없고에 따라
느낌이 굉장히 달라진답니다. 분홍색, 노란색, 보라색 등 다양한 색상이 있는데
책에는 산뜻한 느낌의 주황색 알스트로메리아를 담아봤어요.
알스트로메리아는 특히 오일파스텔의 그러데이션 기법이 빛을 발하는 꽃으로 손을 이용해
부드럽게 블렌딩하여 자연스럽게 물든 꽃잎을 표현해보세요.

① ●205로 전체적인 형태를 그려주세요. 앞쪽의 잎 3개를 먼저 그리고 감싸듯이 뒤쪽의 잎을 그려줍니다.

② ●207로 꽃잎의 가장자리를 칠해주세요.

③ ●205로 ●207의 색을 끌어오듯이 블렌딩해주세요. 색이 살짝 겹치도록 칠해주는 게 포인트!

④ 앞 단계와 동일한 방법으로 ●202로 나머지 부분을 블렌딩해주세요.

⑤ 3가지 색이 자연스럽게 섞이도록 손을 이용해 문질러줍니다.

✽ 손을 이용한 블렌딩을 할 때는 진한 색에서 연한 색 방향으로 문질러야 자연스럽게 물든 꽃잎이 표현돼요.

⑥ ①~⑤와 동일한 방법으로 옆쪽에 한 송이를 더 그려주세요.

7 위쪽에 옆모습 꽃도 그려주세요. 색을 칠할 때는 잎 사이의 흰 틈을 남겨
두고 칠해주세요.
혹시 칠하다가 흰 틈이 없어졌다면 하얀색 색연필로 표현해주면 됩니다.

8 ●242로 전체적인 줄기와 잎을 그려주세요. 그 다음 ●232로 부분적으
로 블렌딩해줍니다.

9 ●937, ●1090 색연필로 꽃술을 표현해주세요.

10 검은색 색연필로 앞쪽 잎의 무늬를 그려주어 완성합니다.

＊ 줄기와 잎이 맞닿아 있는 부분의 경계가 흐릿해졌다면 하얀색 색연필로
라인을 정리해서 입체감을 살려주세요.

flower * 목화

마음이 보송해지는 꽃

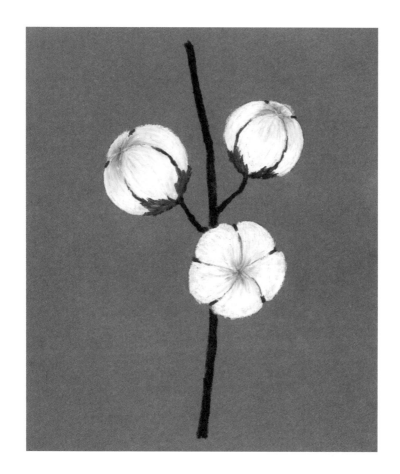

'어머니의 사랑'이란 꽃말을 지닌 목화는 꽃말처럼 따뜻함이 느껴지는 꽃이에요.
겨울이 되면 가장 먼저 떠오르는 꽃이기도 하고요. 솜처럼 보송보송한 목화를 오일파스텔로 표현할 때는
하얀색 오일파스텔의 역할이 가장 큰데요. 이처럼 꽃의 전체적인 색감이 하얀색이기 때문에
흰 종이 위에 그릴 때는 형태를 살리기 위해 연필을 사용한답니다. 입체감을 살려주기 위해 연한 회색,
연한 노랑, 연한 갈색 등을 섞어 칠해준 다음에는 하얀색 오일파스텔로 부드럽게 블렌딩하여
색을 잘 섞어주세요. 덧칠을 반복하다보면 어느새 하얗고 보송한 목화가 완성될 거예요.

* 목화의 전체적인 색감이 하얀색이라 그림 설명이 눈에 잘 띄지 않을 수도 있어, 이해를 돕기 위해 '크라프트지'에 그렸습니다.
실제로는 흰 종이에 그려도 괜찮아요.

 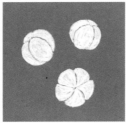

❶ 연필로 나뭇가지 부분을 제외한 형태를 그려 주세요.

＊ 연필의 흑연 성분과 오일파스텔의 오일 성분 이 만나면 연필 색이 선명해져요. 이런 특성을 이용해 흰 종이와 목화의 색감을 구분하기 위 해 연필 스케치를 합니다.

❷ ◯244로 전체적으로 칠해주세요. 잎 사이의 흰 틈을 조금 남겨두고 칠해줍니다.

❸ 그 위에 ●249를 덧칠한 다음 다시 ◯244로 부드럽게 블렌딩해주세요.

＊ 덧칠을 할 때는 꽃잎의 결 방향대로, 앞서 칠 한 방향과 동일하게 칠해주세요. 그래야 그림 이 완성되었을 때 자연스러운 입체감이 표현 됩니다.

❹ ●250을 꽃의 위, 아래 부분에 칠해주세요. 정면을 바라보고 있는 목화는 중심 부분에 칠 해줍니다.

❺ 그 다음 ●250이 칠해진 부분을 하얀색 오일 파스텔로 살살 블렌딩해주세요.

❻ 앞 단계와 동일하게 위, 아랫부분에 ●238을 칠해주세요. 앞서 ●250을 칠한 부분보다 조 금 적은 부분에 칠해줍니다.

⑦ 깊이감을 표현해주기 위해 ●236을 가장 중심 부분에 칠해주세요.

⑧ 그 다음 하얀색 오일파스텔로 ●236이 칠해진 부분을 살살 블렌딩해주세요.

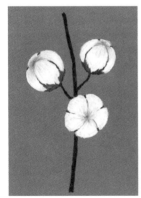 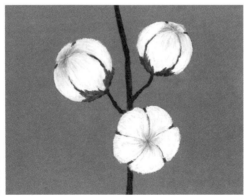

⑨ ●235로 잎과 나뭇가지를 그려주세요. 부분적으로 ●236을 블렌딩해줍니다.

⑩ 하얀색 색연필로 중심 부분 라인 정리를 해주어 완성합니다.

바탕이 되는 꽃

앞에서 중심이 되는 꽃을 그려보았고 이번에는 바탕이 되는 꽃을 그려볼 거예요.
바탕이 되는 꽃은 중심이 되는 꽃에 비해 조금은 더 간단한 단계로 표현했습니다.
왜냐하면 바탕이 되는 꽃을 자세하게 그리면 꽃꽂이 그림을 완성했을 때
중심이 되는 꽃이 주연으로서의 매력을 잃게 될 수도 있기 때문이에요.
그렇다고 해서 바탕이 되는 꽃이 꼭 바탕으로만 쓰이는 건 아니에요.
여러 송이를 모아 그리면 중심이 되는 꽃 못지않게 매력을 뽐낸답니다.
작지만 아기자기한 감성이 깃든 꽃들을 함께 그려보아요.

flower * 골든볼

감성을 담은 꽃 그리기 * 바람이 되는 꽃

❶ ●202로 둥그스름한 골든볼의 형태를 그려주세요. 선으로 'c'자 모양처럼 표현한 작은 꽃잎을 중심 부분부터 그려나가 완성합니다.

❷ 같은 방법으로 ●204를 덧칠해주세요. 앞 단계와 동일하게 작은 꽃잎을 그리듯이 색을 올려주세요.

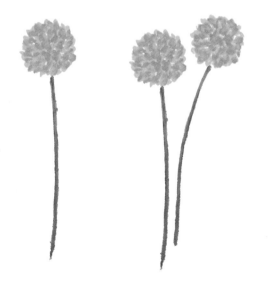

❸ ●232와 ●242를 섞어서 줄기를 그려주세요.

❹ 동일한 방법으로 옆에 한 송이를 더 그려주어 완성합니다.

flower ✳ 데이지

❶ ⬤202와 ⬤204, ⬤236을 섞어 꽃술을 표현 해주세요.

❷ ⬤216으로 바깥에서 안쪽 방향으로 꽃잎을 그려줍니다. 중심까지 다 그리지 말고 절반 정 도만 그린 다음 약간 겹치도록 ◯244를 안쪽 으로 덧칠해주세요.

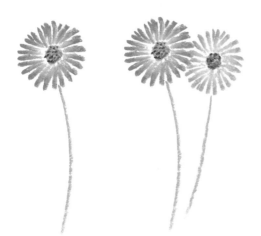

❸ 그 위에 다시 한 번 ⬤216을 덧칠하여 꽃잎 색 을 만들어주세요. 그 다음 ⬤242로 줄기를 그 려줍니다.

❹ 동일한 방법으로 ⬤215를 사용하여 옆에 한 송이를 더 그려 완성합니다.

flower * 미스티블루

❶ ⚫242로 전체적인 줄기를 그려주세요.

❷ 줄기 위에 ⚫255를 점 찍듯이 찍어주세요.

❸ ⚫255가 칠해진 부분과 조금씩 겹치도록 ◯244
를 찍어주세요. 겹쳐서 찍은 부분은 터치와 동
시에 자연스럽게 색이 섞이게 됩니다.

❹ ⚫242로 줄기 중간중간 꽃받침을 표현해주세
요. 꽃받침도 역시 점 찍듯이 찍어줍니다. 허전
한 부분이 있다면 ⚫255를 조금 더 찍어주어
완성합니다.

flower * 스노우베리

① ●216으로 스노우베리 열매를 그려주세요.

② 그 위에 ◯244로 덧칠해주세요.

③ 부분적으로 ●260을 덧칠하고 ◯244로 살살 블렌딩해주세요.

④ 검은색 색연필로 꼭지 부분을 표현해주세요.

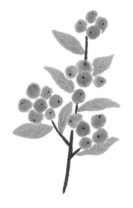

⑤ ●234로 가지를 그리고 ●241과 ●267을 섞어 잎을 그려주세요. 마지막으로 연두색 색연필(● 1005)로 잎맥을 그려주어 완성합니다.

flower * 라벤더

① ⬤ 255로 점 찍듯이 터치하여 전체적인 라벤더 형태를 그려주세요.

② 그 위에 ⬤ 214를 찍어주세요. 같은 터치감으로 표현하고 앞서 찍은 색보다는 적게 찍어줍니다.

③ 그 위에 ⬤ 213을 올려주세요.

④ 그 위에 마지막으로 ⬤ 261을 찍어주세요. 중심 부분에만 찍어줍니다.

⑤ ⬤ 242와 ⬤ 267을 섞어 줄기와 잎을 그린 다음 연두색 색연필로 잎맥을 그려줍니다.

⑥ 동일한 방법으로 왼쪽에 한 송이 더 그려 완성합니다.

flower * 레몬잎

❶ ●269로 전체적인 잎을 그려 칠해준 다음 그 위에 241을 블렌딩해주세요.

❷ ●232로 가지를 그리고 잎에도 부분적으로 ●232를 칠해주세요.

❸ ●232가 칠해진 부분을 ●241로 블렌딩하여 잎 색을 만들어주세요.

❹ 연두색 색연필(●912)로 잎맥을 그려주어 완성합니다.

flower * 물망초

❶ ●263으로 물망초 잎을 그려주세요.

❷ 잎 안쪽에 ●217을 덧칠해주세요.

❸ 꽃의 중심 부분에 ●202를 칠하고 그 위에
●241로 꽃술을 표현해주세요.

❹ 동일한 방법으로 주변에 여러 송이를 더 그려
주세요. 옆모습과 봉오리도 함께 그려줍니다.

❺ ●269로 전체적인 줄기와 잎을 그리고 ●241
로 부분적으로 블렌딩해주세요. 연두색 색연
필(●912)로 잎맥을 그려주어 완성합니다.

flower ∗ 아스틸베

❶ ●242로 줄기를 그려주세요.

❷ ●256으로 점 찍듯이 아스틸베 꽃의 형태를
만들어주세요.

❸ 그 위에 부분적으로 ◯244를 찍어주세요. 두
가지 색이 조금씩 겹치도록 찍으면 터치와 동
시에 자연스럽게 섞입니다. 허전한 부분이 있
다면 ●256을 조금 더 찍어 완성합니다.

flower * 안개꽃

❶ ●255와 ●239를 번갈아 점을 찍어주세요.

* 안개꽃은 연한 색을 사용해 표현하는 게 안개
 꽃 특유의 은은한 느낌을 내기에 좋아요. 진한
 색을 사용할 경우 흰색을 섞어도 본 색의 느낌
 이 강하게 남는 편이에요.

❷ 앞서 찍은 색 위에 하얀색 오일파스텔을 둥글
 게 둥글게 칠해가며 블렌딩해주세요. 둥글게
 칠하다보면 자연스레 색이 섞이면서 은은한
 톤의 안개꽃이 표현됩니다.

❸ 연두색 색연필(●1005)로 줄기를 그려주세
 요. 줄기를 그릴 때는 모든 줄기를 그리려 하
 지 말고 군데군데 줄기의 느낌만 나도록 표현
 해주세요. 허전한 부분이 있다면 앞 단계의 방
 법으로 꽃송이를 더 그려주어 완성합니다.

flower ＊ 왁스플라워

❶ ●216으로 왁스플라워의 잎을 그려주세요. 그 위에 ○244를 덧칠하여 꽃잎의 톤을 만들 어줍니다.

❷ ●210으로 꽃의 중심 부분을 칠하고 주변에 점을 찍어주세요. 그 다음 하얀색 색연필로 꽃 술을 표현해줍니다.

❸ 동일한 방법으로 주변에 옆모습을 포함한 꽃 송이를 더 그리고 ●242로 꽃받침을 그려줍 니다.

❹ ●253으로 줄기를 그린 다음 ●234를 부분 적으로 블렌딩해주세요.

❺ ●234로 잎을 그린 다음 ●232를 부분적으 로 블렌딩해 완성합니다.

flower * 유칼립투스

감성을 담은 꽃 그리기 * 바탕이 되는 꽃

① ●230으로 유칼립투스 잎을 그려주세요. 겹쳐 있는 부분은 흰 틈을 조금 남기고 칠해주세요.

② ●230이 칠해진 잎 위에 ○249를 덧칠해주 세요.

③ 그 위에 ●271을 부분적으로 블렌딩해주세 요. 섞는 정도에 따라 톤이 달라지니 원하는 만큼 색을 섞어주면 됩니다.

④ ●233으로 줄기를 그려 완성합니다.

flower ✳ 이페리쿰 열매

lesson 3

❶ ●*209*로 열매를 그려주세요.

❷ 그 위에 ●*205*를 조금 덧칠해주세요.

❸ 열매 주변에 ●*269*로 잎을 그리고 부분적으로 ●*229*를 덧칠해주세요.

❹ ●*234*로 줄기를 그리고 검은색 색연필로 꼭지 부분을 표현하여 완성합니다.

flower ∗ 천일홍

간성을 담은 꽃 그리기 ∗ 바탕이 되는 꽃

❶ ●256으로 천일홍의 전체적인 형태를 그려주세요.

∗ 외곽 부분은 선으로 그린 것처럼 매끄럽기 보다는 조금 울퉁불퉁한 느낌으로 표현해주세요. 그래야 열매가 아닌 꽃의 느낌이 난답니다.

❷ ●260을 부분적으로 칠해주세요.

❸ ●260이 칠해진 부분을 ●256으로 블렌딩해주세요.

❹ 꽃의 중심 부분에 ●259를 부분적으로 칠해주세요.

❺ 다시 ●256으로 블렌딩해주어 전체적인 톤을 만들어주세요.

❻ 하얀색 색연필로 꽃잎 라인을 표현해주세요.

∗ 색연필로 꽃잎을 표현할 때는 전체적으로 선을 긋는 것보다 잎의 끝부분에 뾰족한 느낌만 살려 그려주면 조금 더 자연스러운 꽃이 표현돼요.

❼ ●234로 줄기와 잎을 그려주세요.

❽ 동일한 방법으로 꽃송이를 더 그려주어 완성합니다.

∗ 가는 선이 필요하기 때문에 오일파스텔이 뭉뚝한 상태라면 칼로 단면을 잘라 사용해주세요.

∗ 보랏빛 천일홍은 ●215, ●211, ●212를 순서대로 사용했습니다.

flower * 헬레니움

1 ●204로 헬레니움의 전체적인 형태를 그려줍니다. 잎의 가장자리가 뾰족한 느낌이 나도록 표현해주세요.

2 그 위에 ●205, ●206을 순서대로 덧칠하여 블렌딩해주세요.

3 ●236과 ○202를 섞어서 점 찍듯이 꽃술을 표현해주세요.

4 ●232로 줄기와 잎을 그려주세요.

5 동일한 방법으로 옆모습의 헬레니움 한 송이를 더 그려 완성합니다.

나만의
마음꽃꽂이

실제 꽃과 모양과 색이 조금 달라도 괜찮아요. 내가 원하는 색을 골라 마음 가는 대로
그리고 싶은 꽃과 잎으로 꽃꽂이하듯 하나, 둘 채워 나가요.

마음꽃꽂이

앞에서 그려본 꽃들을 바탕으로 이제 나만의 마음꽃꽂이 그림을 그려볼 거예요. 처음에는 어떤 식으로 꽃꽂이를 해나가야 할지 막연할 수 있어요. 뒤에 제가 꽃꽂이한 그림을 따라서 연습해보고, 그 다음에는 본인이 원하는 색을 골라 원하는 꽃으로 차근차근 꽃꽂이를 해나가 보세요. 나만의 취향과 감성이 담겨 있어 오래 보아도 예쁜 마음꽃꽂이 그림이 완성될 거예요.

마음꽃꽂이 그림 그리기 순서

❶ 중심이 되는 꽃을 정합니다. 중심이 되는 꽃에 따라 어울리는 꽃병의 형태가 달라지기 때문이에요.

❷ 중심이 되는 꽃을 정했다면 어울리는 꽃병을 선택합니다. 종이 위에 연필로 꽃병 라인을 연하게 스케치해주세요. **뒤에 꽃꽂이 그림의 순서상에는 연필 스케치 부분이 생략되어 있으니 참고해주세요.**

❸ 오일파스텔로 꽃과 잎을 순서대로 그려나갑니다. 그리기 전에 다른 종이에 꽃의 크기와 위치 등 대략적인 스케치를 해두고 보면서 그리면 조금 더 수월할 거예요.

❹ 꽃꽂이 그림을 완성했다면 색연필로 꽃병 라인을 진하게 그려주고, 연필 스케치를 지우개로 지워 마무리합니다. 저는 그레이 계열의 색연필(1054)을 사용하여 꽃병 라인을 그렸습니다.

꽃병 예시

심플한 꽃꽂이에 어울리는 꽃병

풍성한 꽃꽂이에 어울리는 꽃병

flowers * 아네모네

● ●209, ●259로 중심 부분에 아네모네 3송이를 그려주세요. 꽃 사이의 흰 틈을 남기고 그려줍니다.

② 왼편에는 ●261, ●208로 2송이를 그려주세요. 옆모습의 형태는 좌우는 길게 상하는 짧게 그려줍니다.

③ 오른편에는 ●208, ●213, ●261로 3송이를 그려주세요. ●261로 그리는 옆모습의 아네모네는 꽃잎 사이에 흰 틈을 남겨주세요. 혹시 그리다 흰 틈이 사라졌다면 하얀색 색연필로 그려주세요.

④ ●208이 칠해진 아네모네에는 ●256을, 그 외의 색이 칠해져있는 부분 위에는 ○244를 칠해주세요. 옆모습에는 ●255를 덧칠해줍니다.

⑤ 손으로 부드럽게 블렌딩해주고 ●248과 검은색 색연필로 꽃술을 표현해
주세요.

⑥ ●233으로 아네모네의 전체적인 줄기와 꽃받침을 그려주세요.

 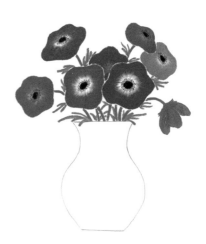

⑦ ●232로 잎을 그리고 ●241을 부분적으로 덧칠해주세요.

⑧ 꽃병 라인을 그려주어 완성합니다.

flowers ＊ 수국

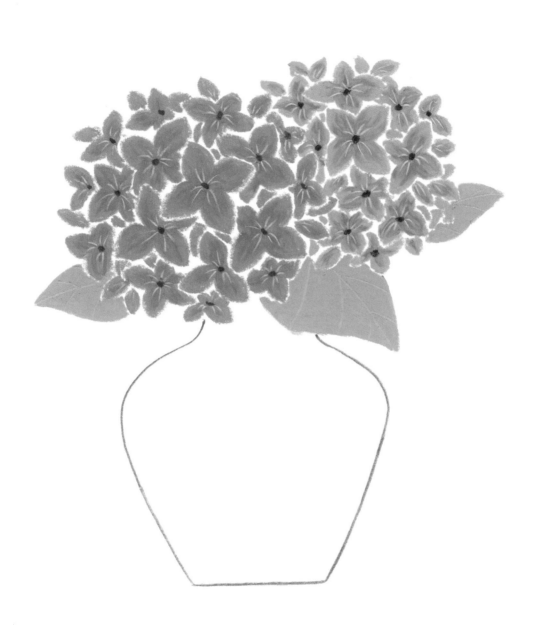

❶ ●217로 수국의 형태를 그려주세요. 중심에서 바깥 방향으로 크기를 줄여가며 그려나갑니다.

❷ ●263을 꽃잎의 중심 부분에 덧칠해주세요.

❸ 색이 자연스럽게 섞이도록 ●217로 살살 블렌딩해주고 ●220으로 꽃술을 표현해주세요.

❹ 하얀색 색연필로 수국의 꽃주름의 표현해주세요.

5 푸른 수국 오른편에 ●255로 한 송이를 더 그려주세요.

6 ●214를 꽃잎의 중심 부분에 덧칠해주세요.

7 ●255로 블렌딩해주고 ●211로 꽃술을 표현한 다음 하얀색 색연필로 꽃 주름을 그려주세요.

8 ●242로 잎을 그려주세요. ●267을 부분적으로 덧칠하여 ●242로 블렌 딩해주고 연두색 색연필(●1005)로 잎맥을 그려줍니다. 꽃병 라인을 그 려 완성합니다.

flowers * 장미, 유칼립투스

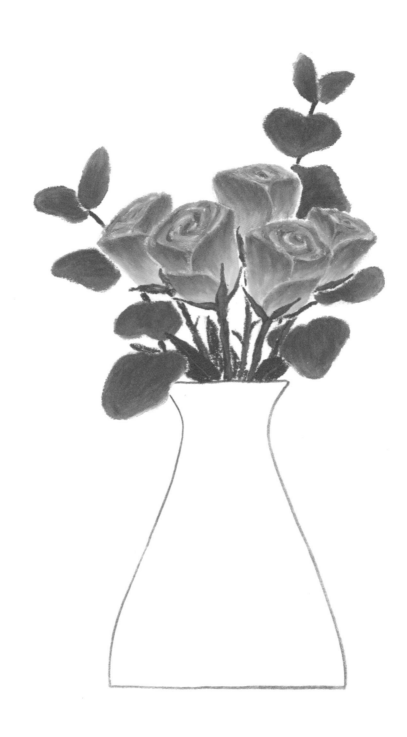

❶ ●216으로 장미의 형태를 그려주세요. 위에서 바라봤을 때 돌돌 원형으로 말린 느낌으로 그려줍니다.

❷ 꽃잎의 가장자리와 꽃잎이 말려있는 안쪽에 ●260을 조금씩 칠해주세요.

❸ 돌돌 말린 윗부분을 제외한 부분에 ●260이 칠해진 부분과 조금 겹치도록 ●216을 칠해주세요.

❹ 나머지 흰 부분과 꽃잎이 말려있는 안쪽에 243을 칠해주세요.

❺ 윗부분은 ●216으로 블렌딩해주고 나머지 부분의 꽃잎은 손을 이용해 블렌딩해주세요. 블렌딩할 때는 진한 색에서 연한 색 방향으로 문질러줍니다. 손으로 문지르면서 색이 섞여 형태가 흐릿해졌다면 하얀색 색연필로 라인을 정리해주세요.

❻ ●232로 전체적인 줄기와 잎을 그려주세요. ●242로 부분적으로 덧칠해주세요.

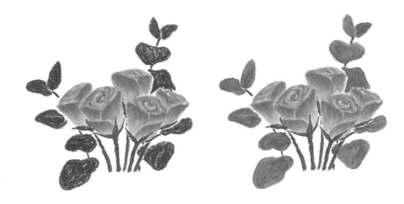

⑦ ●230으로 장미 주변에 유칼립투스 잎을 그리고 ●233으로 줄기를 그려
주세요.

⑧ 유칼립투스 잎에 ◯249를 덧칠해주세요.

⑨ 잎 부분에 ●271을 부분적으로 덧칠하여 블렌딩해주세요. 조금 더 입체
감 있는 유칼립투스가 됩니다.

⑩ 손에 힘을 뺀 상태로 ●232로 장미 줄기 뒤쪽에 숨겨진 잎을 그리고 연두
색 계열 색연필(◯1005)로 잎맥을 그려주세요. 색연필로 꽃병 라인을 그
려 완성합니다.

flowers ✳ 해바라기, 옥시페탈룸

나만의 마음꽃이

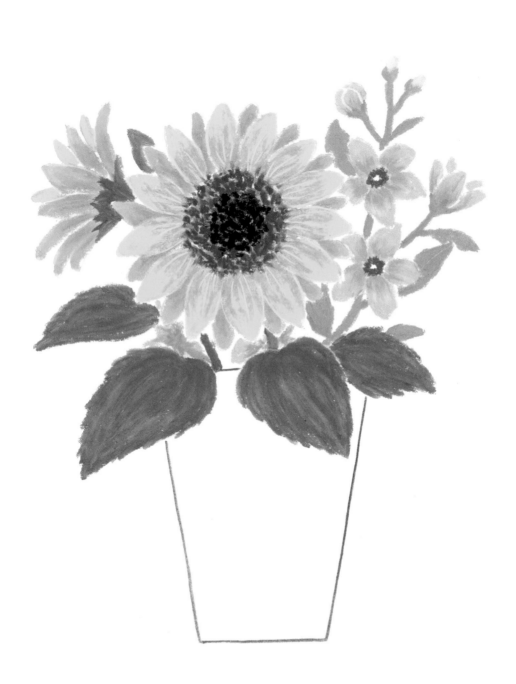

❶ ⬜*201*로 중심 부분을 둘러싼 잎을 그리고 칠해주세요. 그 위에 ⬜*202*로 덧칠합니다.

❷ ⬜*202*로 뒤쪽에 잎을 그리고 칠해주세요. 앞쪽 잎과 뒤쪽 잎 안쪽에 ⬤*204*를 조금 칠해줍니다.

❸ ⬤*204*가 칠해진 부분을 ⬜*202*로 살살 블렌딩해주세요.

❹ 꽃의 중심 부분에 ⬤*250*과 ⬤*238*을 찍어 관상화 부분을 표현해주세요.

 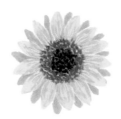

❺ 그 위에 ⬤*236*을 전체적으로 찍고 ⬤*248*을 중심 부분에 찍어주세요.

❻ ⬜*202*로 관상화 부분 가장자리의 갈색을 살짝 끌어오듯이 칠해 섞어주세요. 하얀색 색연필로 꽃주름과 잎 라인을 정리해줍니다.

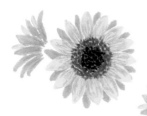

❼ 동일한 방법으로 왼편 위에 옆모습의 해바라기를 그려주세요.

❽ ⬤*232*로 해바라기의 전체적인 줄기와 잎, 꽃받침을 그려주세요. 살짝 힘을 뺀 상태로 칠해줍니다.

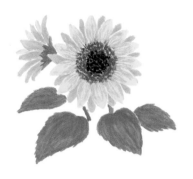

⑨ 그 위에 ●242를 블렌딩해주세요. ●232를 칠했던 방향과 동일하게 칠
해주면 자연스러운 잎을 표현할 수 있어요.

⑩ 해바라기 오른편에 옥시페탈룸의 잎을 그려주세요. ●265로 잎의 형태를
그리고 칠한 다음, 중심 부분에 ●223을 덧칠해줍니다.

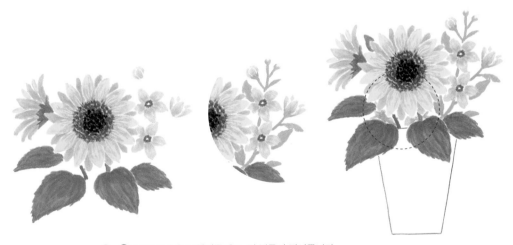

⑪ ●262로 꽃술을 표현해주세요. 점 찍듯이 찍어줍니다.

⑫ 243과 ●242를 섞어 꽃봉오리를 그리고 ●242로 옥시페탈룸의 전체
적인 줄기와 잎을 그려주세요.

⑬ 해바라기 뒤쪽에 숨은 옥시페탈룸을 그리고 꽃병 라인을 그려 완성합니다.

flowers ✳ 백합, 미스티블루

① ●216으로 백합 두 송이가 살짝 겹쳐진 형태를 그려주세요. 두 송이 사이의 흰 틈을 남겨두고 그려줍니다.

② 꽃잎 가운데 부분에 ●260을 칠해주세요.

③ ●260이 칠해진 부분과 살짝 겹치도록 ●216을 칠해주세요.

④ 나머지 부분을 ○244로 칠하고 손으로 부드럽게 블렌딩해주세요. 진한 색에서 연한 색 방향으로 문질러줘야 자연스러운 꽃잎이 표현돼요.

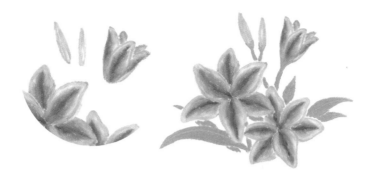

❺ 동일한 방법으로 옆모습의 백합 한 송이를 위쪽에 그려주세요. ⬤243과 ⬤216을 섞어 꽃봉오리도 그려줍니다.

❻ ⬤242로 백합의 전체적인 줄기와 잎을 그려주세요. ⬤267로 부분적으로 블렌딩한 다음 연두색 색연필(⬤1005)로 잎맥을 그려줍니다.

❼ 색연필(⬤937, ⬤1097)로 백합의 꽃술을 그려주세요.

＊ 똑같은 색상의 색연필이 없더라도 가장 비슷한 색상의 색연필이면 충분해요.

❽ ⬤242로 백합 뒤쪽에 미스티블루 줄기를 그리고 ⬤255, ◯244로 꽃잎을 표현해주세요. 그 다음 ⬤242로 꽃받침도 표현해줍니다. 꽃병 라인을 그려 완성합니다.

flowers * 델피니움, 안개꽃

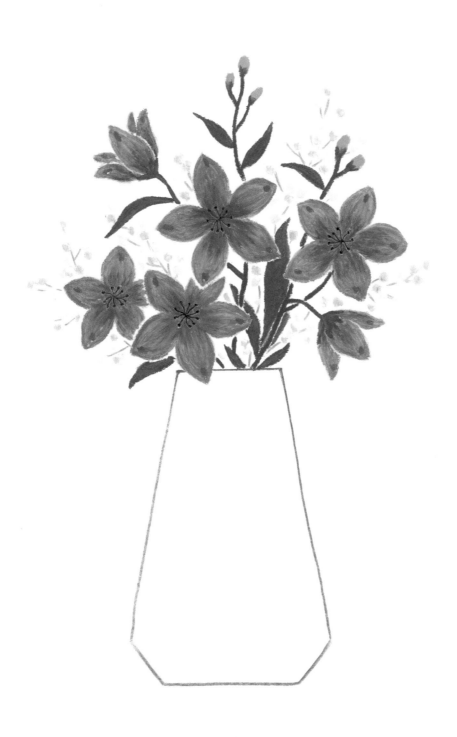

❶ ⬤265로 델피니움 꽃잎을 그려주세요. 꽃끼리 겹치는 부분의 흰 틈을 남기고 그려줍니다.

❷ 칠해진 꽃잎 위에 ⬤263으로 전체적으로 덧칠해주세요.

❸ 꽃잎의 중심 부분에 ⬤218을 덧칠해주세요.

❹ 색이 자연스럽게 섞이도록 손을 이용해 중심에서 바깥 방향으로 블렌딩하거나 ⬤263으로 살살 블렌딩해주세요. ⬤265를 꽃잎의 중간에 블렌딩해주면 조금 더 입체감이 살아납니다.

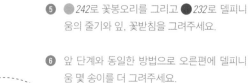
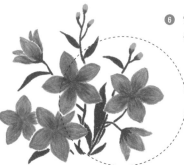

❺ ⬤242로 꽃봉오리를 그리고 ⬤232로 델피니움의 줄기와 잎, 꽃받침을 그려주세요.

❻ 앞 단계와 동일한 방법으로 오른편에 델피니움 몇 송이를 더 그려주세요.

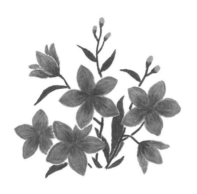 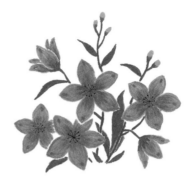

7 잎과 꽃받침에 부분적으로 ⬤242를 블렌딩해주세요.

8 ⬤213으로 꽃잎 가장자리에 무늬를 그리고 검은색 색연필(⬤935)로 꽃술을
표현해주세요.

9 ⬤245와 ⬤255를 번갈아 찍으며 안개꽃의 형태를 그려주세요.

10 ⚪244로 둥글게 블렌딩해주세요. 허전한 부분이 보인다면 앞 단계를 반복해
서 공간을 채워주세요. 연두색 계열 색연필(⬤1005)로 안개꽃의 줄기를 그리
고, 꽃병 라인을 그려주어 완성합니다.

flowers ✳ 작약, 튤립

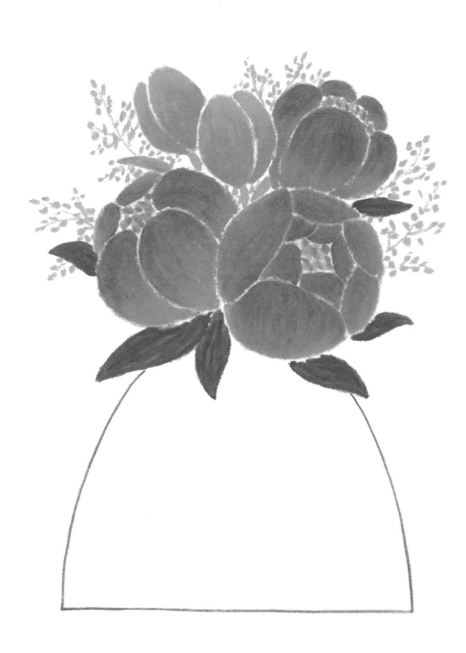

❶ ●256으로 작약 두 송이를 먼저 스케치해주세요.

❷ 꽃잎 위쪽에 ●260을 약간 칠해줍니다.

❸ 그 위를 전체적으로 덮듯이 ●256으로 칠해주세요. 꽃잎 사이에 흰 틈을 남겨
두고 칠해주세요.

❹ ●202와 ●204를 번갈아 찍어 꽃술을 표현해주세요.

❺ 작약 위쪽에 ●240으로 튤립 두 송이의 형태를 그려주세요.

❻ 그 위에 ●239, ●256을 순서대로 덧칠하여 블렌딩한 다음 ●203을 부분적
으로 블렌딩해주세요.

7 튤립 옆에 작약 한 송이를 더 그려주세요.

8 ●*232*로 작약의 잎을, ●*242*로 튤립의 줄기와 잎을 그려주세요.

9 줄기와 잎 위에 ●*267*로 덧칠하여 블렌딩해주세요. 연두색 계열 색연필(●*1005*)
로 잎맥을 그려줍니다.

10 ●*242*로 외곽 부분에 점 찍듯이 잎을 표현해주세요.

11 색연필로 꽃병 라인을 그려주어 완성합니다.

flowers ✳ 프리지아, 물망초

❶ ●204로 옆모습의 프리지아를 그려주세요.

❷ ●202로 꽃잎을 칠해주세요. ●204로 그린 스케치선도 포함해서 칠해줍니다.

❸ 부분적으로 ●204를 덧칠해주세요. 꽃잎 사이의 흰 틈을 남겨두고 칠해줍니다.

❹ ●242로 꽃봉오리를 그리고 ●232로 프리지아의 꽃받침과 줄기를 그려주세요. ●242로 부분적으로 덧칠해줍니다.

❺ 프리지아 오른편에 ●263으로 물망초의 꽃잎과 꽃봉오리를 그려주세요. 꽃잎 안쪽에 ●217을 덧칠해줍니다.

❻ 물망초 중심 부분에 ●202를 칠하고 ●241로 꽃술을 표현해주세요. 그 다음 ●232로 물망초의 전체적인 줄기, 잎을 그리고 ●269를 부분적으로 덧칠해줍니다.

7 ●*204*로 물망초 뒤에 숨어있는 프리지아 2송이를 더 그려주세요.

8 앞 단계와 동일한 방법으로 꽃잎 색을 칠하고 꽃봉오리와 줄기를 그려주세요.

9 프리지아와 물망초 뒤쪽에 ●*271*로 잎을 그려주세요. ○*244*를 덧칠하여 채도를 낮춰줍니다.

10 꽃병 라인을 그려 완성합니다.

flowers * 목화, 천일홍

① 연필로 목화 형태를 스케치해주세요.

② 그 다음 전체적으로 ◯ *244*를 칠해주세요. 그 위에 ● *249*를 덧칠해줍니다. 덧
칠할 때는 앞서 칠한 방향과 동일하게 칠하는 게 좋아요.

③ ● *250*을 목화의 위, 아래 부분에 칠해주세요.

④ ◯ *244*로 살살 블렌딩한 다음 ● *238*을 목화의 위, 아래 부분에 칠해주세요.

⑤ 다시 ◯244로 살살 블렌딩한 다음 ●236을 중심 부분에 칠해주세요.

⑥ 마지막으로 ◯244로 블렌딩한 다음 ●235로 잎과 나뭇가지를 그려주세요.
236을 부분적으로 덧칠하여 입체감을 살려줍니다.

⑦ 목화 옆에 ●256, ●260, ●259 순서대로 천일홍의 바탕색을 칠해주세요.

⑧ 하얀색 색연필로 천일홍 꽃잎 라인을 그리고 ●233으로 줄기, 잎을 그려줍니다.

⑨ 동일한 방법으로 천일홍 한 송이를 더 그려주세요.

⑩ ●233으로 목화와 천일홍 뒤쪽에 잎의 줄기를 그려주세요.

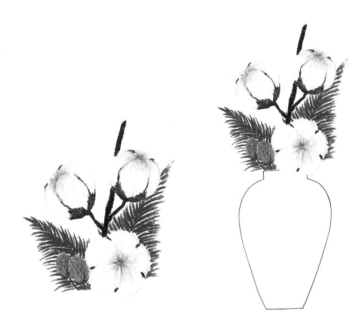

⑪ 손에 힘을 뺀 상태에서 ●233으로 잎을 그려주세요.

⑫ ●232와 ●242를 부분적으로 덧칠하여 입체감을 살려줍니다.
　　꽃병 라인을 그려 완성합니다.

flowers ✳ 리시안셔스, 왁스플라워, 아스틸베

① ●216으로 왁스플라워의 잎을 그리고 칠해주세요. 그 위에 ○244를 덧칠하여 잎의 색을 만들어줍니다.

② ●210을 왁스플라워 중심 부분에 칠하고 주변에 점을 찍어주세요. 옆모습에는 아랫부분에 칠한 다음 ●216으로 블렌딩해줍니다. 그 다음 하얀색 색연필로 꽃술을 그리고 꽃잎 라인을 정리해주세요.

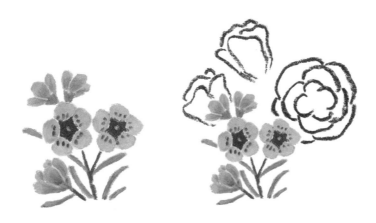

③ ●253과 ●234로 왁스플라워의 줄기를 그리고 ●242, ●232로 잎을 그려주세요.

④ ●261로 리시안셔스의 형태를 그려주세요.

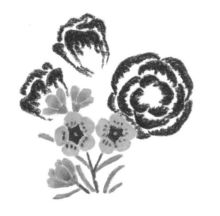 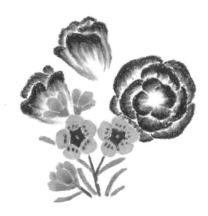

❺ 리시안셔스 꽃잎의 가장자리에 ●261을 칠해줍니다.

❻ ●261이 칠해진 부분과 살짝 겹치도록 ◯244를 칠해주세요.

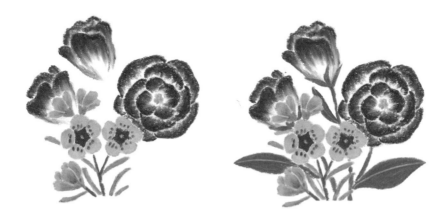

❼ 손으로 부드럽게 꽃잎을 블렌딩해주고 ●202와 ●204를 섞어 꽃술을 표현해
주세요.

❽ ●242로 리시안셔스의 줄기와 잎, 꽃받침을 그리고 ●232를 덧칠해주세요.
그 다음 연두색 색연필(●1005)로 잎맥을 그려줍니다.

8 완성된 왁스플라워와 리시안셔스 뒤쪽에 ●256으로 점 찍듯이 아스틸베의 형
태를 그려주세요. 그 위에 ○244로 덧칠하고, 연두색 색연필(●1005)로 줄기
를 그려줍니다.

10 꽃병 라인을 그려 완성합니다.

색연필 색상표 11색

PC 1097

PC 1005

PC 913

PC 1096

PC 912

PC 1090

PC 937

PC 932

PC 1054

PC 935

PC 1097

오일파스텔 색상표 72색

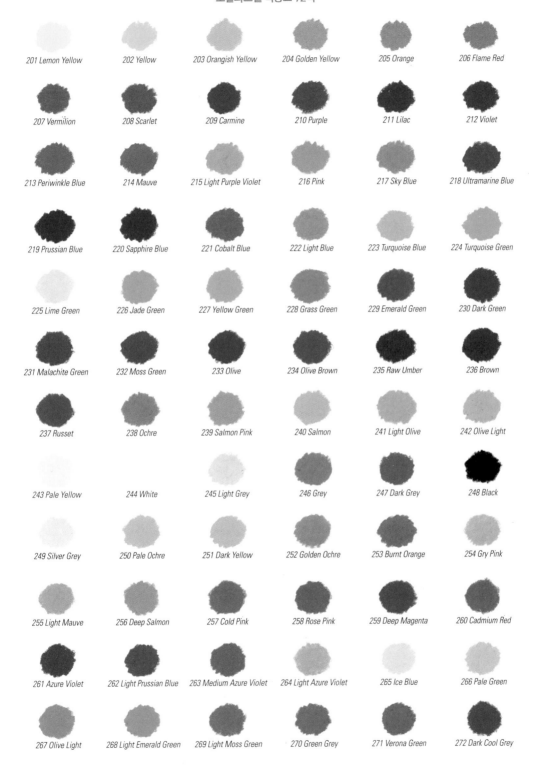

201 Lemon Yellow 202 Yellow 203 Orangish Yellow 204 Golden Yellow 205 Orange 206 Flame Red

207 Vermilion 208 Scarlet 209 Carmine 210 Purple 211 Lilac 212 Violet

213 Periwinkle Blue 214 Mauve 215 Light Purple Violet 216 Pink 217 Sky Blue 218 Ultramarine Blue

219 Prussian Blue 220 Sapphire Blue 221 Cobalt Blue 222 Light Blue 223 Turquoise Blue 224 Turquoise Green

225 Lime Green 226 Jade Green 227 Yellow Green 228 Grass Green 229 Emerald Green 230 Dark Green

231 Malachite Green 232 Moss Green 233 Olive 234 Olive Brown 235 Raw Umber 236 Brown

237 Russet 238 Ochre 239 Salmon Pink 240 Salmon 241 Light Olive 242 Olive Light

243 Pale Yellow 244 White 245 Light Grey 246 Grey 247 Dark Grey 248 Black

249 Silver Grey 250 Pale Ochre 251 Dark Yellow 252 Golden Ochre 253 Burnt Orange 254 Gry Pink

255 Light Mauve 256 Deep Salmon 257 Cold Pink 258 Rose Pink 259 Deep Magenta 260 Cadmium Red

261 Azure Violet 262 Light Prussian Blue 263 Medium Azure Violet 264 Light Azure Violet 265 Ice Blue 266 Pale Green

267 Olive Light 268 Light Emerald Green 269 Light Moss Green 270 Green Grey 271 Verona Green 272 Dark Cool Grey

에필로그

잠시나마 크레파스로 자유롭게 그림 그리던 어린 시절로 돌아가셨나요? 오일파스텔은 뭉뚝한 생김새 때문에 원하는 대로 선을 긋고 칠하기에 조금 어렵지만 우연적이고 자연스러운 매력이 훨씬 더 크다고 생각해요. 무엇보다 마음이 몽글몽글해지는 따뜻함을 지닌 재료이니 애정을 갖고 가까이 지내다보면 따뜻한 위로가 되어줄 거예요.

자, 이제는 지금까지 그려본 꽃들을 바탕으로 나만의 마음꽃꽂이 그림을 그려볼까요? 어떤 꽃을 중심으로 하고, 그 꽃과 어울리는 다른 꽃은 무엇일지 상상해보기도 하고 어떤 모양의 꽃병에 담아볼까 하는 작은 고민들이 처음에는 조금 낯설고 어렵게 느껴질 수도 있지만 고민하는 그 순간들을 즐겨보세요.

하나의 마음꽃꽂이 그림이 완성되기까지의 과정에서 고민하고 선택하는 모든 것들에 나의 취향과 감성이 담겨있을 테니까요.

단순히 꽃그림을 그리기보다는 바쁜 일상 속에서 잠시나마 내가 좋아하는 것들에 대해 알아가는 시간이 되길,
그 시간 속에서 순간의 감성이 꽃처럼 피어나길 바랍니다.

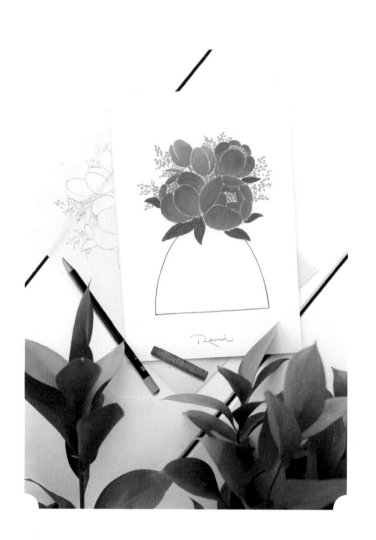

부 록

오일파스텔
컬러링 스케치

조금 어려운 형태의 꽃은 우선 스케치 선을 바탕으로, 부드러운 오일파스텔의 질감을 느끼며
색을 칠해보세요. 누구나 쉽고 예쁘게 꽃그림을 완성할 수 있을 거예요.

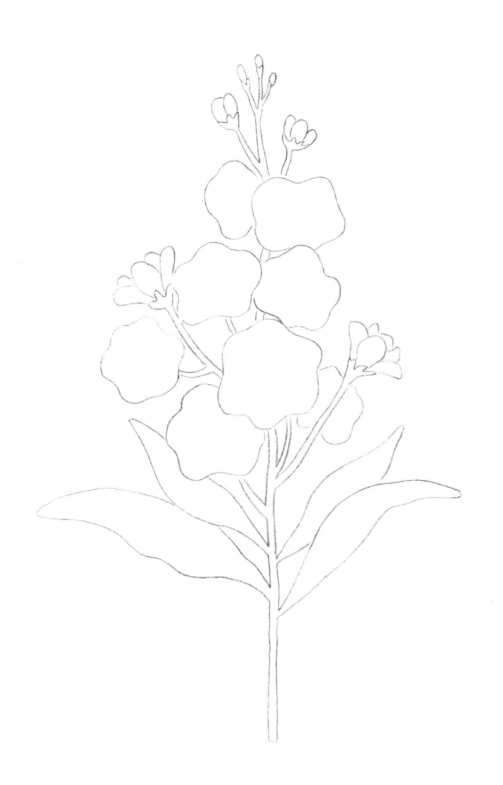

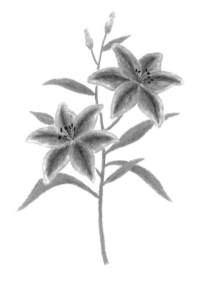

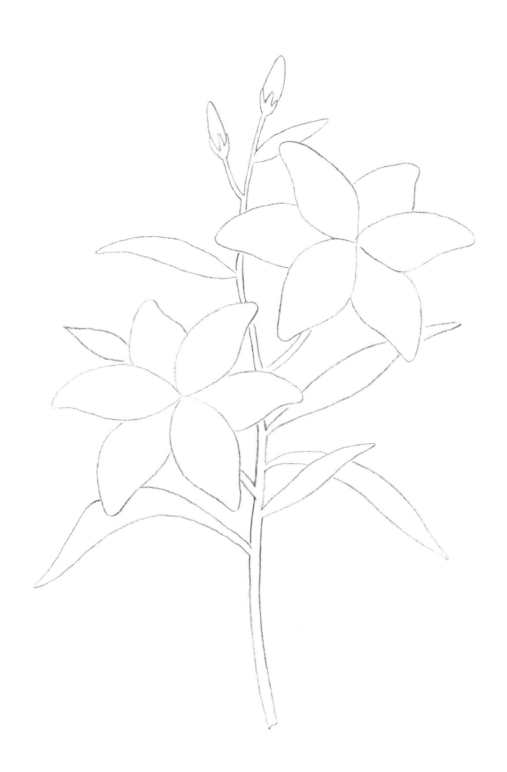

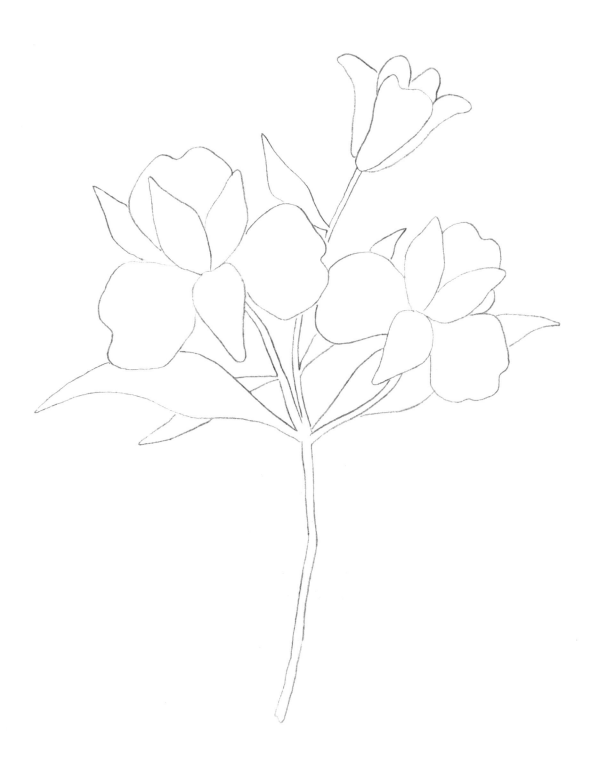

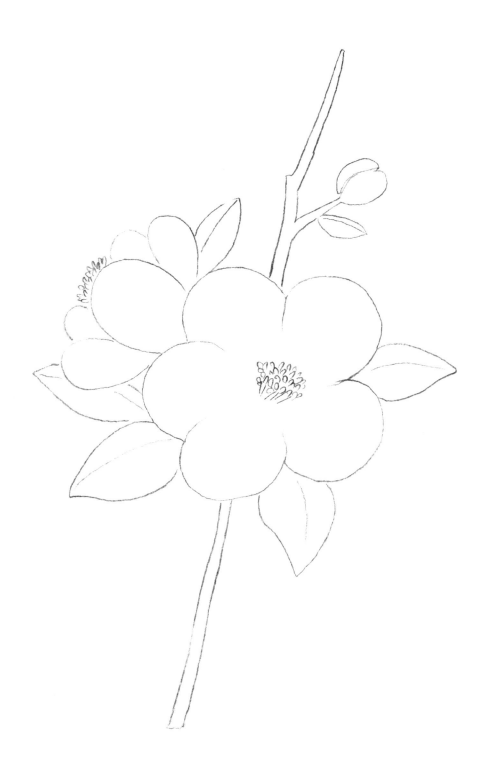

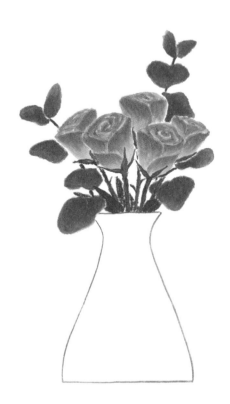

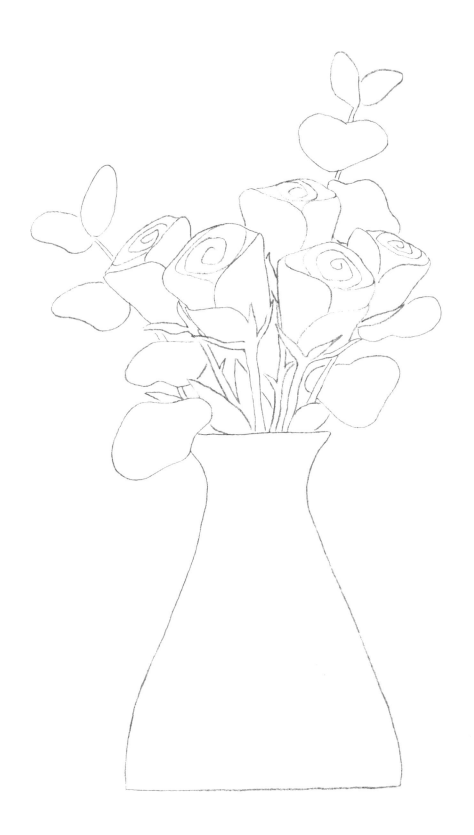

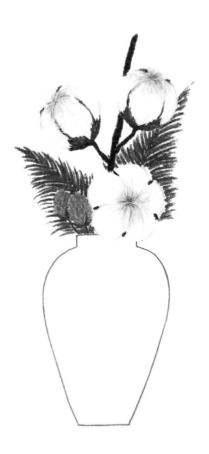

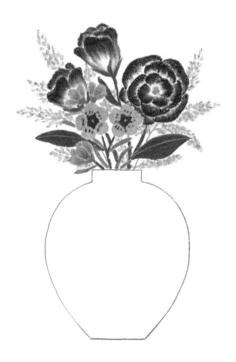

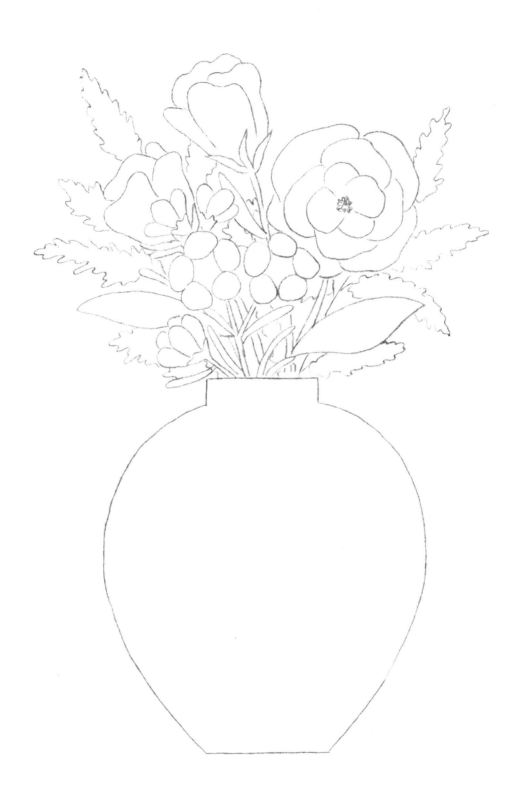

저자협의
인지생략

나만의 감성을 꽃피우는 시간

오일파스텔로 그리는 마음꽃꽂이

1판 1쇄 인쇄 2019년 6월 10일 **1판 1쇄 발행** 2019년 6월 15일
1판 2쇄 인쇄 2021년 6월 10일 **1판 2쇄 발행** 2021년 6월 15일

지 은 이 이보람
발 행 인 이미옥
발 행 처 아이생각
정　　 가 15,000원
등 록 일 2003년 3월 10일
등록번호 220-90-18139
주　　 소 (03979) 서울시 마포구 성미산로 23길 72 (연남동)
전화번호 (02) 447-3157~8
팩스번호 (02) 447-3159

ISBN 978-89-97466-59-7 (13650)
I-19-04

i THINK
아이생각